KB067209

BIG-GAME
EVERYDAY OBJECTS

Industrial Design Works

일러두기

• 이 책 『빅게임: 매일의 사물들』은 스위스 로잔 현대디자인미술관(mudac)에서 2019년 7월 10일부터
 9월 1일까지 열린 〈BIG-GAME-EVERYDAY OBJECTS〉 전시의 전시도록을 우리말로 옮긴 것이다.
• 본문에서 빅게임이 작업한 제품 가운데 컬렉션과 시리즈는 《 》, 단일 제품은 〈 〉로 묶고
 이외의 제품들은 ' '로 묶었다.
• 인명과 지명, 브랜드명을 비롯한 고유명사의 외래어 표기는 국립국어원 외래어표기법에
 따랐으며 관례로 굳어졌거나 국내 정식 수입처가 있는 경우에는 예외로 두었다.
• 160쪽의 브랜드 로고는 빅게임과 함께 일한 회사의 브랜드 로고를 모아 놓은 것이다.

빅게임: 매일의 사물들
BIG-GAME: EVERYDAY OBJECTS

2020년 6월 26일 초판 인쇄 ○ 2020년 7월 13일 초판 발행 ○ 지은이 빅게임 ○ 옮긴이 김현경
펴낸이 안미르 ○ 주간 문지숙 ○ 편집 서하나 ○ 진행 도움 박현수 이연수 ○ 디자인 김성훈 ○ 디자인 도움 옥이랑
영업관리 한창숙 ○ 커뮤니케이션 전세현 ○ 인쇄 스크린그래픽 ○ 제책 SM북 ○ 펴낸곳 (주)안그라픽스 우 10881
경기도 파주시 회동길 125-15 ○ 전화 031.955.7766(편집) | 031.955.7755(고객서비스) ○ 팩스 031.955.7744
이메일 agdesign@ag.co.kr ○ 웹사이트 www.agbook.co.kr ○ 등록번호 제2-236(1975.7.7)

이 책의 국립중앙도서관 출판예정도서목록(CIP)은 서지정보유통지원시스템 홈페이지
(seoji.nl.go.kr)와 국가자료공동목록시스템(www.nl.go.kr/kolisnet)에서 이용하실 수 있습니다.
CIP제어번호: CIP2020026373

ISBN 978.89.7059.221.3(03600)

빅게임: 매일의 사물들

BIG-GAME
EVERYDAY OBJECTS

빅게임 지음 김현경 옮김

안그라픽스

우리는 친구라는 이유로 함께 일하기 시작했다.
15년이 지난 지금도 우리는 친구이고
이것이 우리의 가장 큰 성과이다.

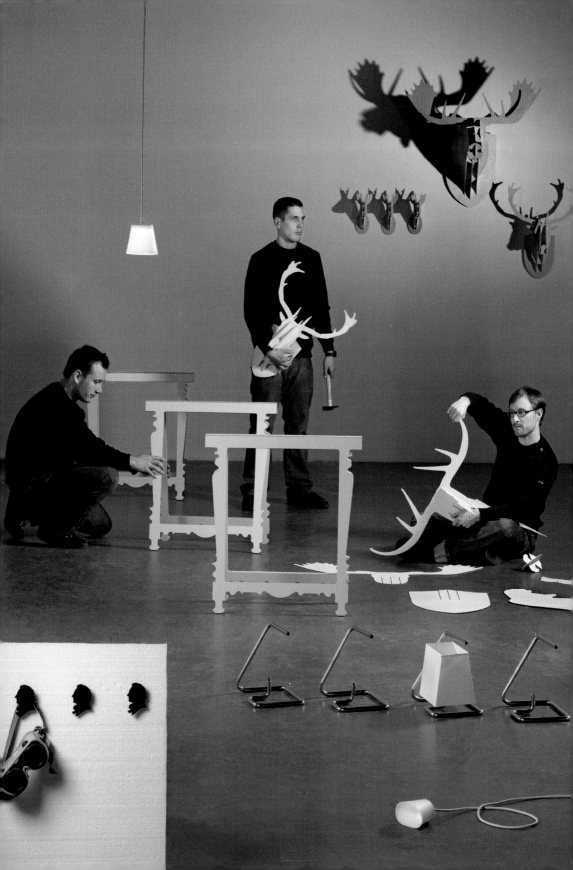

애니멀스(ANIMALS)

빅게임의 첫 프로젝트는 2005년 밀라노가구박람회(Milan Furniture Fair)의 신진 디자이너를 위한 전시 '살로네 사텔리테(Salone Satellite)'에 사냥 트로피 시리즈의 프로토타입을 소규모로 전시한 것이었다. 이 아이디어는 조립식 가구의 개념에서 영감을 받았다. 합판 조립으로 간단하게 앤티크 가구의 방식을 되살릴 수 있어 아주 마음에 들었다. 이 시리즈를 계기로 우리의 이름 '빅게임(BIG-GAME)'이 탄생했다. 빅게임은 영어로 '큰 사냥감'이라는 뜻인데 프랑스어로는 '그랑 주(grand jeu)'이다. 우리는 박람회 참가를 계기로 사냥 트로피 제작자를 찾을 수 있었고 첫 제품이 출시되었다. 그때 탄생한 '빅게임'이라는 이름을 지금도 사용하고 있다.

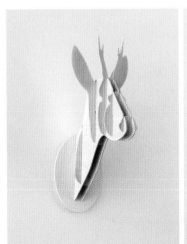 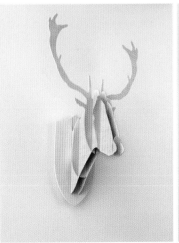 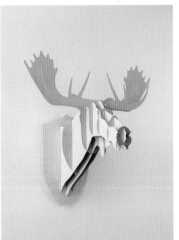

플랫팩(FLATPACK)

밀라노가구박람회에서 흥미로운 경험을 한 우리는 일반적으로 에칼(Écal)로 불리는 스위스 로잔예술대학교(Ecole cantonale d'art de Lausanne)의 학생 아드리앵 로베로(Adrien Rovero)와 협업해 2006년 다시 박람회에 참가했다. 이번에는 패키지 디자인 분야에서 영감을 받아 가구를 디자인했다. 판지 상자의 구조를 바탕으로 만든 접이식 금속 스툴과 함께 램프, 스티로폼 화병, 두꺼운 쿠션을 제작해 살로네 사텔리테에 전시했다. 두꺼운 쿠션은 종이팩의 원형인 테트라 팩 (Tetra Pak)의 첫 모델에서 영감을 얻었다. ‹플랫팩› 카펫은 판지 상자의 모양과 재질을 모방했고 촘촘한 울로 되어 있다. 이 제품을 갤러리 크레오(Galerie kreo)의 창립자 클레망스 크르젠토스키 (Clémence Krzentowski)와 디디에 크르젠토스키(Didier Krzentowski)가 자신들의 갤러리에서 생산하겠다고 제안했다. 갤러리 크레오는 산업적 생산보다 실험에 초점을 둔 디자인 작품을 전시하던 최초의 갤러리 가운데 하나이다. 우리는 당시 에칼 학장이던 피에르 켈러 (Pierre Keller)를 통해 2005년 이 갤러리에서 전시 기회를 얻었다.

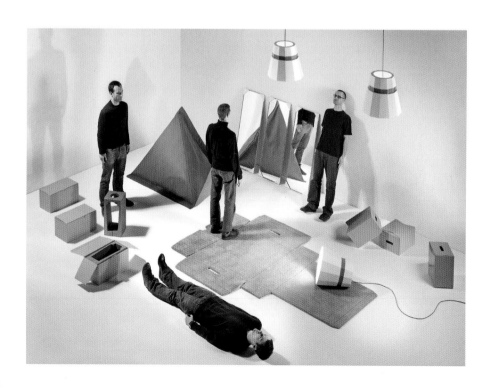

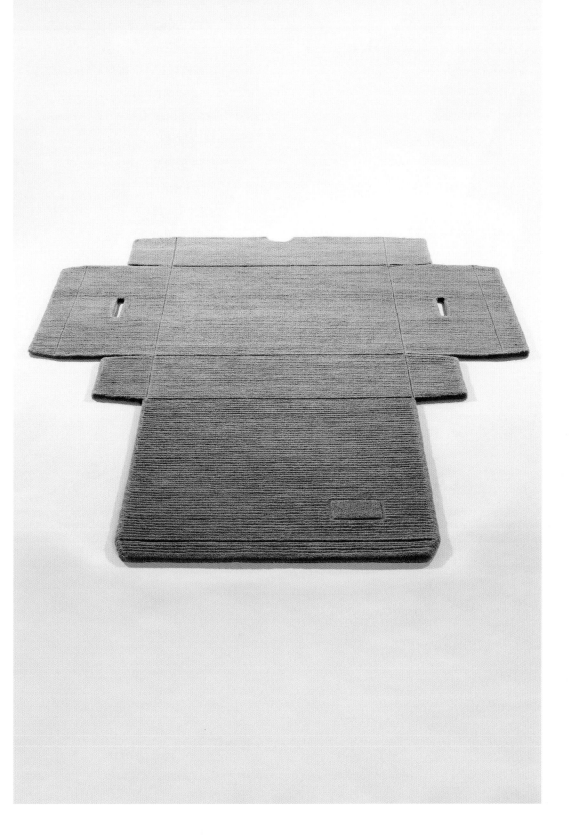

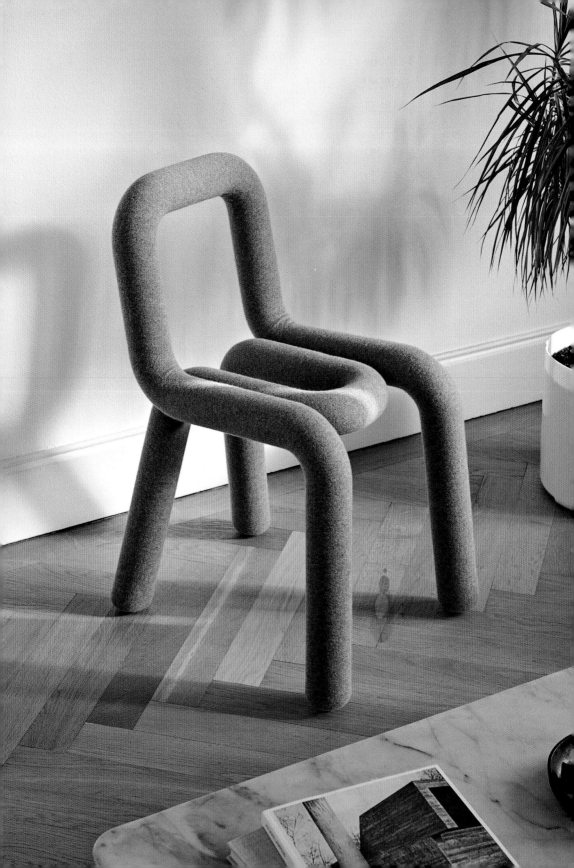

볼드(BOLD)

우리는 바우하우스 클래식(Bauhaus classics) 가구의 영향을 받아 2004년부터 금속 튜브 의자들을 실험해왔다. 오직 100퍼센트 튜브로만 구성된 의자를 만들겠다는 직관적 욕구에서 비롯된 것이었다. 우리는 선을 이어 3차원 제품을 만드는 아이디어에 매료되었다. 벨기에 가구회사 드리사그(Drisag) 방문을 계기로 폴리우레탄 폼 패딩을 금속 튜브 둘레에 감싸 시각적으로 '선'만 있는 의자 아이디어를 얻었다. 커버 직물은 광범위한 조사와 시험을 거쳐 한 양말 공장에서 긴 튜브 모양으로 짰다. 우리는 폴리우레탄 폼으로 두껍게 만든 오리지널 튜브를 생각하며 이 의자를 '볼드'라 불렀다. 마치 두꺼운 서체를 볼드체라고 하듯이 말이다. 2009년 ⟨볼드⟩는 스테판 아뤼우베르제(Stéphane Arriubergé)와 마시밀리아노 이오리오(Massimiliano Iorio)가 공동 창업한 프랑스 가구회사 무스타슈(Moustache)의 제품 목록 1호가 되었고 몇 년 후 같은 이름의 긴 의자도 나왔다.

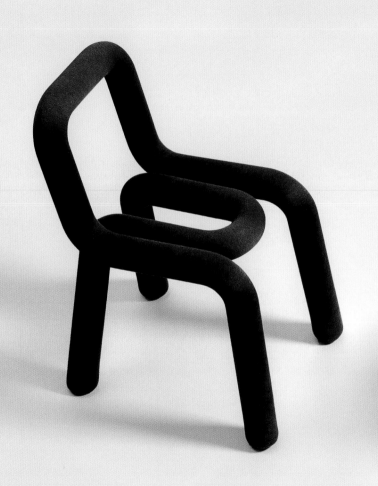

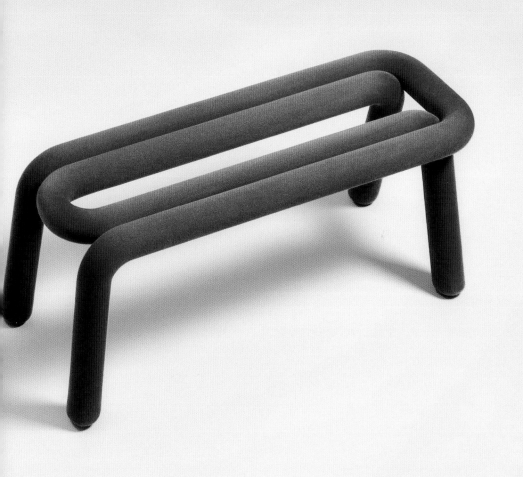

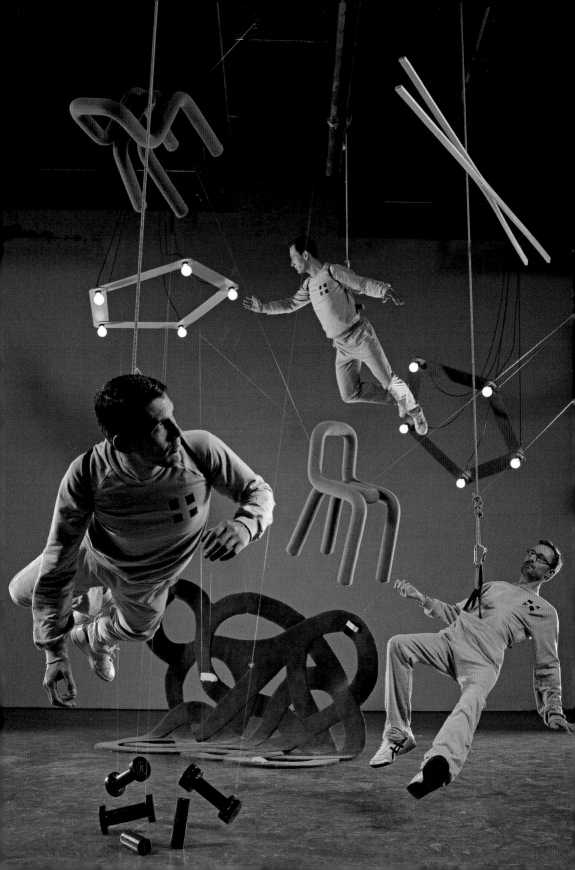

컬렉션(COLLECTIONS)

'빅게임'으로 존재하던 초기 몇 년 동안 고객도 없이 우리가 주로 했던 활동은 밀라노가구박람회에 프로토타입 컬렉션을 내놓는 일이었다. 디자인은 물론 커뮤니케이션을 위한 훈련이었다. 우리가 《헤리티지 인 프로그레스(HERITAGE IN PROGRESS, 2005)》 《팩 스위트 팩(PACK SWEET PACK, 2006)》 《플러스 이즈 모어(PLUS IS MORE, 2007)》 등 우리 제품에 둘러싸여 있는 사진 아이디어는 에칼 동문이자 사진작가인 마일로 켈러(Milo Keller)가 생각했다. 우리는 가끔 위험을 각오하고 그에게 우리 컬렉션의 사진 촬영을 부탁한다.

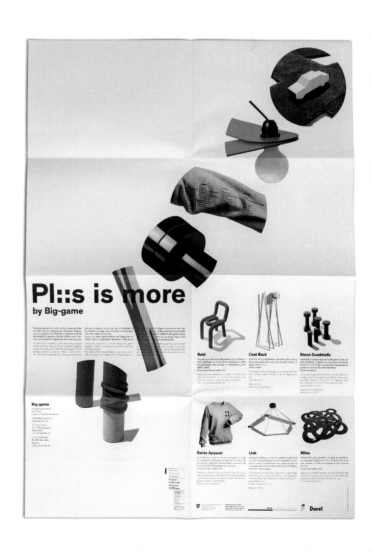

마일스(MILES)

벨기에 수집가 미셸 펜느망(Michel Penneman)의 아파트에 깔 목적으로 고안한 러그 ‹마일스›는
장난감 자동차를 가지고 노는 아이들을 관찰하다가 나왔다. 우리는 이 제품을 도로 분기점이
끊임없이 이어지는 것처럼 보이는 추상적 형태로 디자인하고 털이 촘촘한 양모로 제작했다. 나무로
만든 미니 세단, 스포츠카, 밴이 카펫과 한 세트로 구성되어 있다.

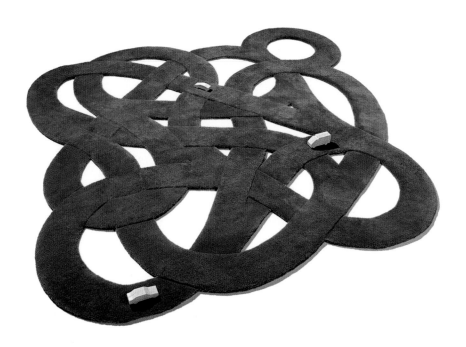

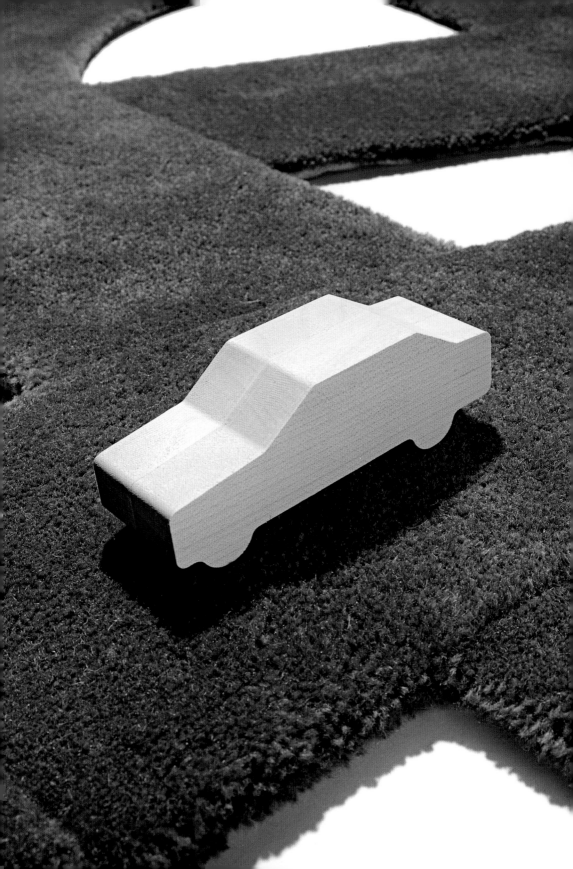

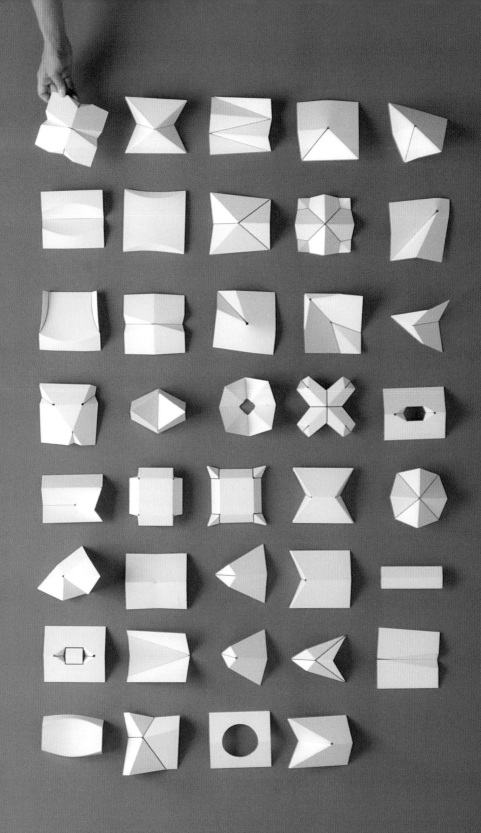

폴드(FOLD)

알루코본드(Alucobond) 복합 패널은 폴리에틸렌 중심재를 알루미늄판 두 개로 감싼 샌드위치 구조의 합성 재료이다. 알루미늄보다 가볍고 내구성이 좋아 보통 광고판이나 건물 외장재에 쓰인다. 재료에 홈을 파서 마치 종이접기 하듯이 손으로 구부릴 수 있다. 2004년부터 2007년까지 우리는 이 기법을 활용한 다른 가능성을 탐구했다. 이를 통해 재료 하나로 디자인할 수 있는 실외용 가구 프로토타입을 제작할 수 있었다. 또한 전기 회로를 재료에 직접 삽입해 LED 등에 전원을 공급하는 램프 제작도 시도했다.

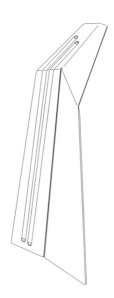
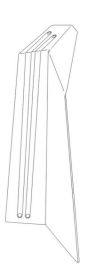

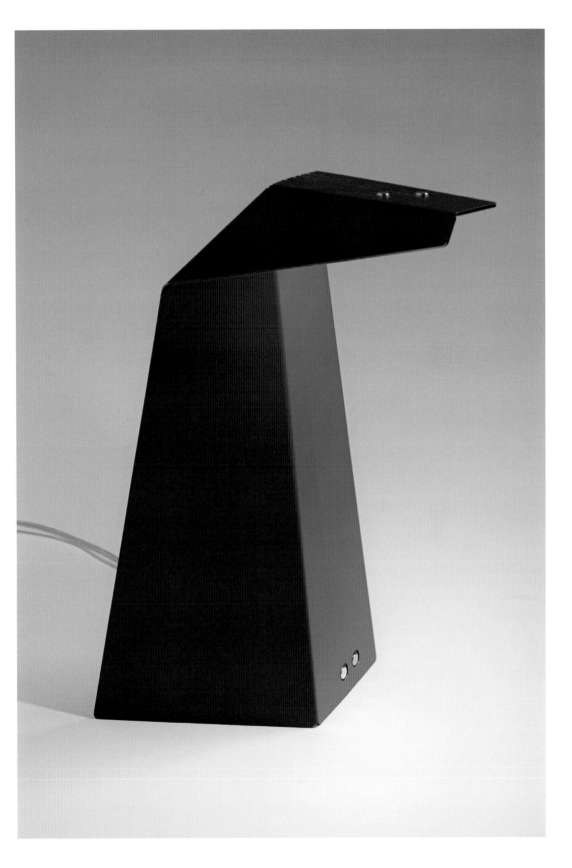

플랫(FLAT)

이탈리아 자동차 디자이너 조르제토 주지아로(Giorgetto Giugiaro)는 1979년 디자인한 자동차 '피아트 판다(Fiat Panda)'야말로 자신의 디자인 가운데 가장 성공적이라고 생각했다. '피아트 판다'는 자동차라기보다는 일반 제품에 가까웠다. 예전 광고를 보면 이 자동차는 시트를 떼어내면 편리한 피크닉용 가구로 사용할 수 있다고 나온다. '피아트 판다'는 합리적인 가격대로 모든 세부가 흥미롭다. 디자인은 파격적이지만 경제성을 살려 창문에 평면 유리를 사용했다. 이런 디자인 원칙은 우리에게 항상 인상 깊은 미학을 선사한다. 어느 날 우리는 거울 디자인 아이디어를 찾아보다가 '피아트 판다'의 창문을 재현해 실버 코팅한 ⟨플랫⟩ 거울을 기성품으로 만들기로 했다.

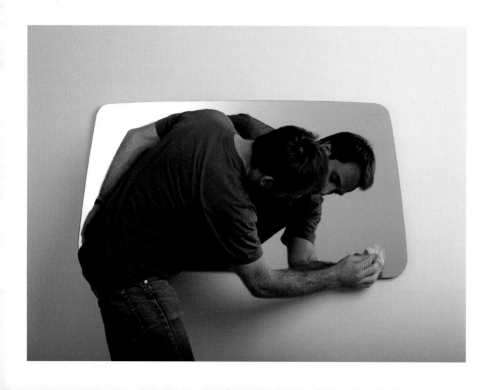

MADE BY

T TEMPERED F

E2 43 **R** - 000847
AS 2 M 10
DOT 222
. . . 6

우드 워크(WOOD WORK)

갤러리 크레오의 창립자 클레망스와 디디에가 우리에게 조명 디자인을 의뢰했다. 아트 디렉터 모니카 다네(Monica Danet)를 기리는 모니카다네상(Monica Danet Prize) 수상을 목표로 한 것이었다. 우리는 가볍고 작업하기 쉬워 모형 제작에 많이 쓰이는 발사나무(balsa)로 디자인을 시작했다. 축소 모형을 확대해서 만든 «우드 워크» 조명 컬렉션은 스위스 모형 제작자가 소규모로 생산했다. 컴퓨터 수치 제어(CNC) 기계로 다듬은 단단한 발사나무 조각들을 세심하게 조립한다. 제품이 매우 커서 무거워보이지만, 실제로는 가볍다. 전통적인 서핑 보드를 제작할 때와 마찬가지로 부서지기 쉬운 발사나무에 수지를 겹겹이 발라 가볍고 표면은 단단하다.

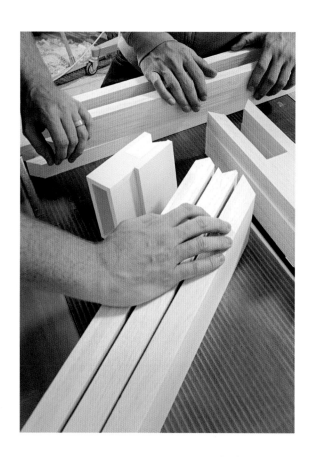

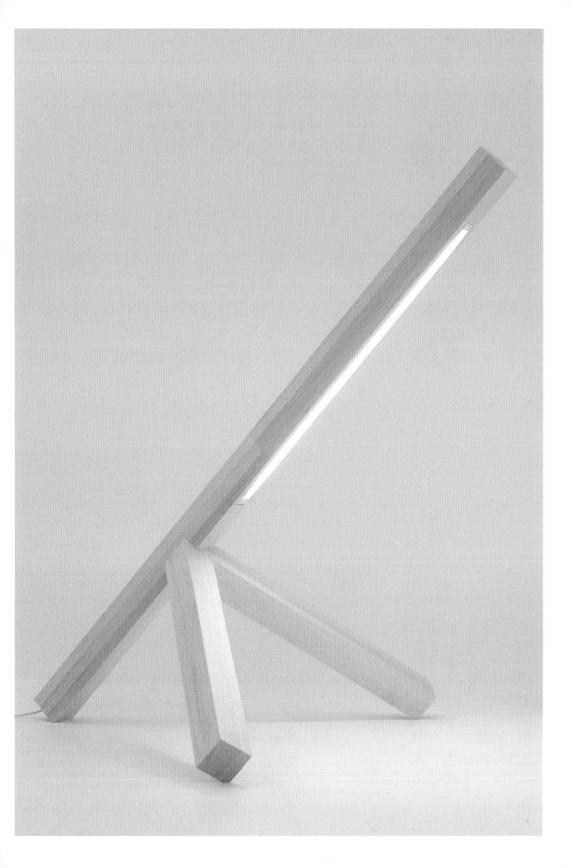

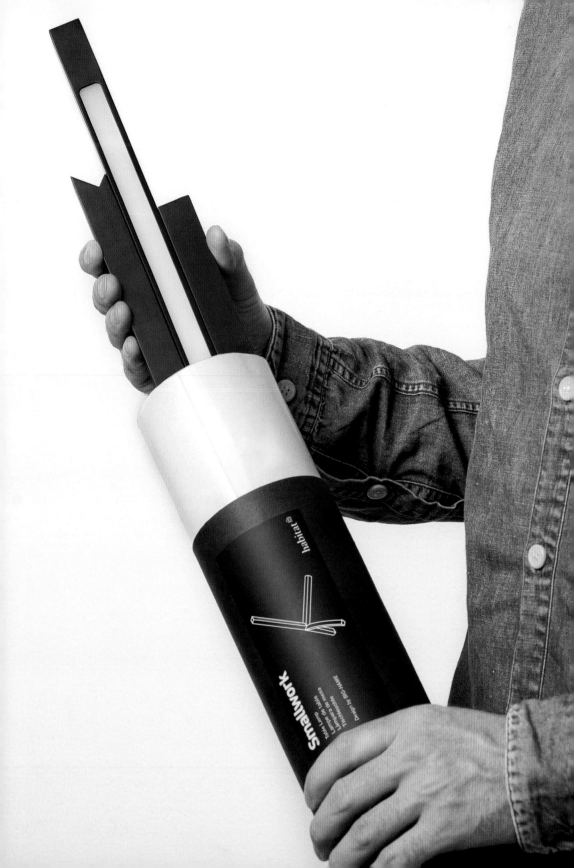

스몰 워크(SMALL WORK)

갤러리 크레오에서 큰 램프 제작을 경험한 다음, 우리는 작은 램프에도 동일한 형태를 적용하고자 발사나무를 알루미늄으로 대체했다. 큰 버전의 《우드 워크》는 형광 튜브로 만들어져 있는데 소형 조명에는 적용하기가 어렵다. 이 프로젝트는 강력한 LED가 등장하고 프랑스 디자이너 피에르 파브레세(Pierre Favresse)와 인연을 맺은 뒤에야 진행할 수 있었다. 피에르는 ‹스몰 워크›를 자신이 아트 디렉터로 있는 영국 리빙 브랜드 해비타트(Habitat)에서 생산하겠다고 제안했다. 우리는 제품의 포장 디자인에도 항상 신경을 썼으므로 조립하기 쉬운 이 조명을 원통형 판지에 포스터처럼 넣어 판매할 것을 제안했다. 2018년 프랑스 대통령 에마뉘엘 마크롱(Emmanuel Macron)의 텔레비전 인터뷰 방송을 보았을 때 대통령이 우리의 ‹스몰 워크› 두 개를 그의 책상 양 끝에 하나씩 놓은 것을 발견하고 정말 기뻤다.

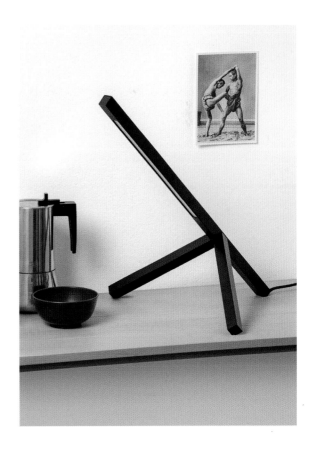

오버뷰(OVERVIEW)

2008년은 우리 스튜디오의 전환점이었다. 벨기에 그랑오르뉘현대미술관(Museum of Contemporary Arts at Grand-Hornu) 관장 프랑수아즈 풀롱(Françoise Foulon)의 초대를 받아 단독 전시회를 열게 된 것이다. 우리에게 할당된 공간은 매우 커 보였다. 당시는 스튜디오를 연 지 4년밖에 안 되었던 시기였으므로 전시 작품이 부족할까 살짝 걱정되었다. 우리는 여러 색으로 프로토타입을 만들어 400제곱미터 전시장을 채웠다. 사진작가 마일로 켈러가 포스터에는 세로로 카탈로그 표지에는 가로로 쓸 수 있는 사진을 찍었다.

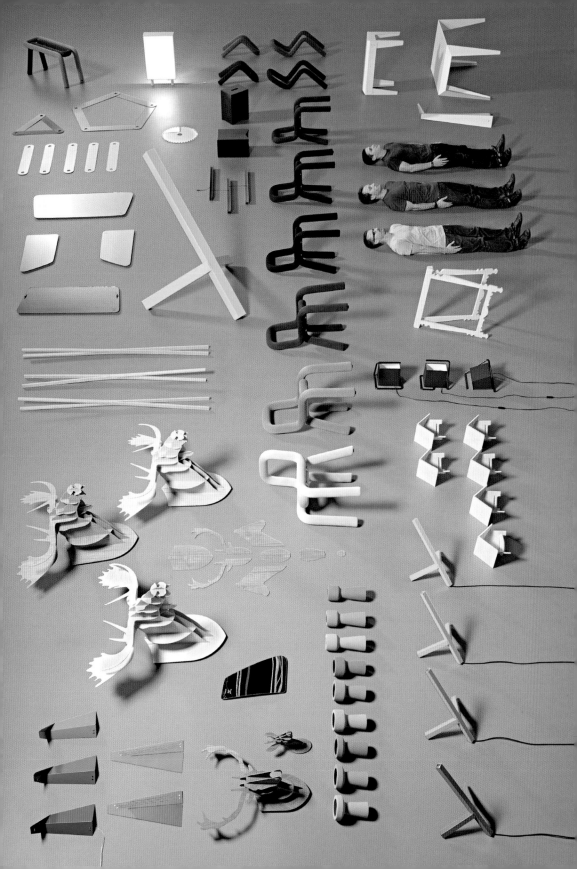

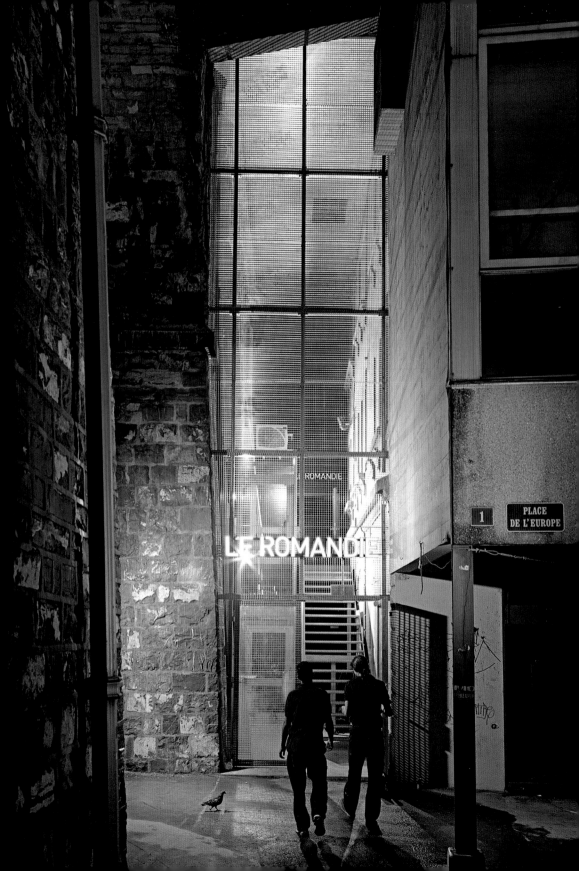

르 로망디(LE ROMANDIE)

2008년 우리는 로잔의 전설적인 록 콘서트홀 '르 로망디(Le Romandie)' 설계 공모에
우승하면서 처음으로 인테리어 디자인을 경험했다. 이 설계 공모는 록 페스티벌을 진행하는 라벨
스위스어소시에이션(Label Suisse Association)의 경영자 쥘리앵 그로스(Julien Gross)가
주최한 것이었다. 당시 콘서트홀은 발굴된 지 얼마 안 된 로잔 대교(Lausanne Grand-Pont)의
아치 아래 지하 공간으로 옮겨가게 된 상황이었다. 이런 특별한 상황 그리고 안전과 내구성에 관련된
까다로운 제약 사항 때문에 우리는 도시 개발에서 일반적으로 사용하는 아연도금강판, 네온사인
그리고 유도용 바닥 표시를 채택해 이 새롭고 '바위처럼 단단한' 콘서트홀을 꾸몄다.

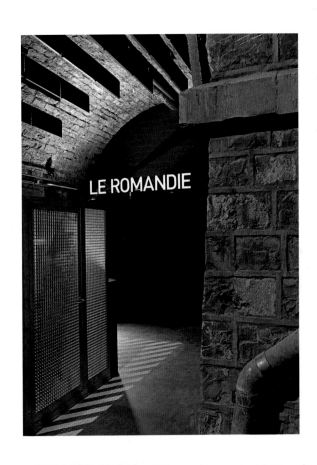

블러(BLUR)

사물을 만들 때 흐릿한 효과 이용하기. 이것이 유리 공예가 마테오 고네(Matteo Gonet)를 통해
만든 ‹블러 꽃병(BLUR Vase)›의 출발점이다. 입으로 불어 유리잔 형태로 만든 꽃병에는 꽃이
완벽하게 들어간다. 그리고 위쪽 부분은 거의 투명하지만 바닥으로 갈수록 점점 불투명해진다.
이렇게 해서 ‘안개’ 같은 효과를 낸다. 일부 르네상스 회화의 배경에서 볼 수 있는 대기 원근법
(atmospheric perspective)과 조금 비슷하다.

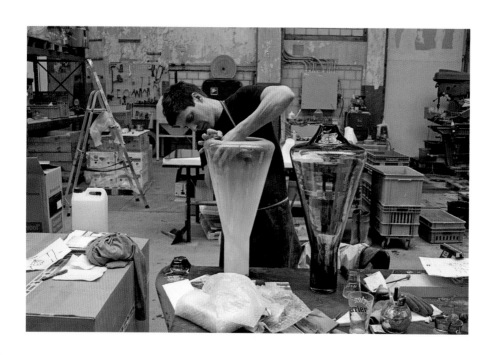

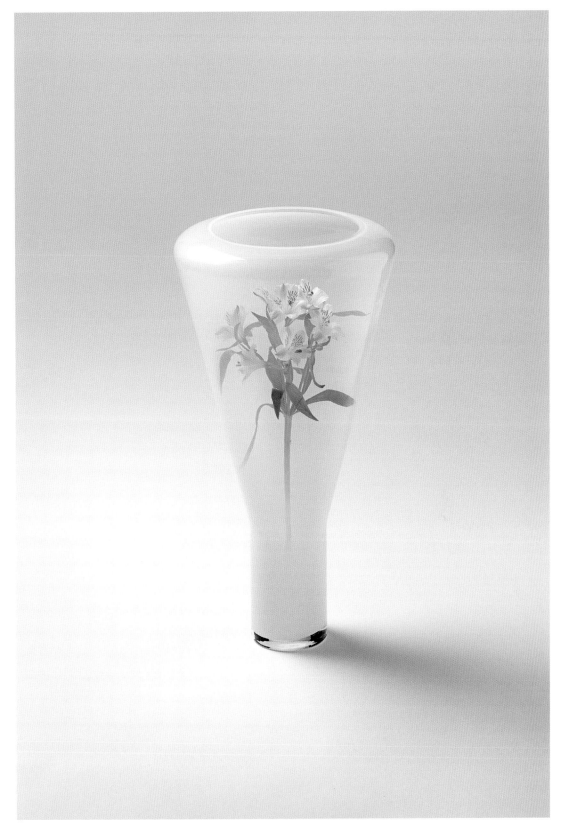

블러(BLUR)
단풍나무에 스크린 인쇄를 한 ‹블러 테이블(BLUR Table)›도 꽃병과 같은 «블러» 컬렉션이다.
흐릿한 형체와 점진적인 변화라는 개념으로 흥미롭게 만들었다. 이 작은 목제 블록들은 점점
희미해지는 듯한 느낌을 준다. 테이블 세 개가 다 달라 보이지만 실제로는 같은 크기의 제품을
다른 방향으로 놓은 것이다.

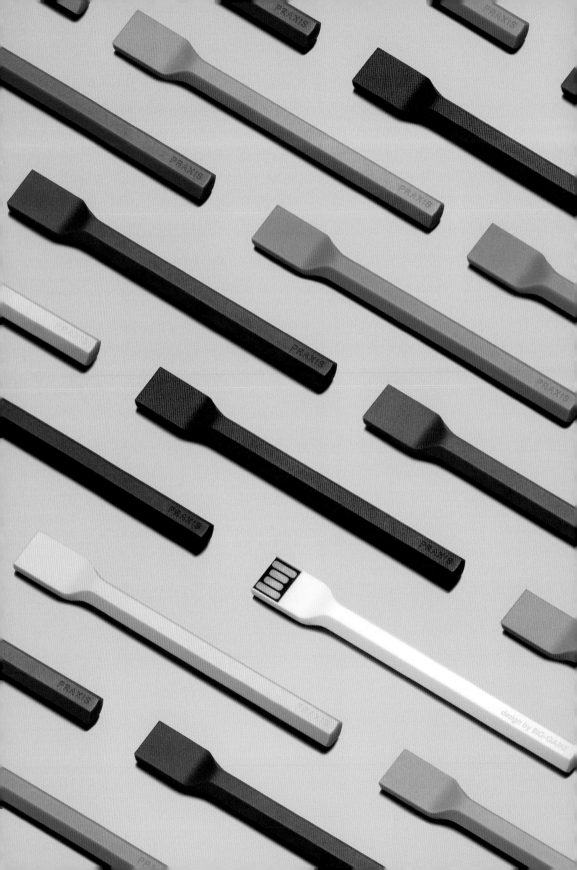

design by BIG-GAME

펜(PEN)

2009년 홍콩 기업가 마이클 청(Michael Cheung)은 자신의 브랜드 프랙시스(Praxis)에서
판매할 USB 메모리 드라이브 디자인을 의뢰했다. 우리는 이런 유형의 제품이 점점 작아져
결국에는 항상 잃어버리게 된다는 것을 알았다. 그래서 USB 메모리를 친숙하고 실용적인 형태로
디자인해 책상 위, 주머니 혹은 필통에서 찾기 쉽게 만들고 싶었다. 글귀나 로고를 넣을 자리도
있어야 했다. 스위스에서 지내던 우리는 필기구 회사 까렌다쉬(Caran d'Ache)의 대표 제품인
'프리즈말로(Prismalo)' 색연필에서 영감을 얻었고 색연필이야말로 분명한 선택지라고 느꼈다.
상업적으로도 훌륭하고 색이 다양해 다른 메모리 드라이브와 차별화가 가능했다. 최종 제품
제작 단계에서 색을 맞추기 위해 색연필 한 상자를 직접 공장에 보냈다.

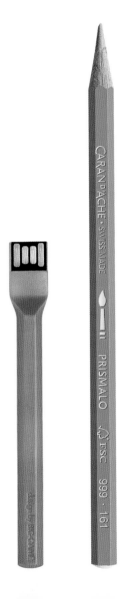

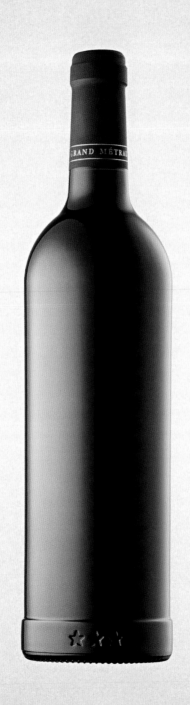

프로뱅(PROVINS)

와인병은 사람들이 크게 의식하지는 않지만 형태가 중요하다. 와인 생산지인 '보르도(Bordeaux)'
'부르고뉴(Bourgogne)' '알자스(Alsace)' 혹은 '보(Vaud)'라는 단어만 언급해도 아래 그림처럼
병 모양이 떠오르기 때문이다. 스위스 최대 와인 제조사 프로뱅(Provins)이 와인병 공모전을
했을 때 우리는 이 회사의 상징인 별 세 개가 들어간 작은 받침대의 세부를 살려 매우 단순한 형태로
디자인했다. 별 모양은 스위스 발레(Valais)주의 깃발에 있는 별 열세 개에서 유래한 것이었다.
이로써 어떤 와인 라벨이 붙든 이 브랜드의 병을 알아볼 수 있고 상점 진열대에서도 병이 구별된다.
간단한 프로젝트처럼 보이지만 사실 병 생산과 병입(瓶入) 과정에 제약이 많아 오랜 개발 과정을
거쳐 나왔다. 2010년 출시되었을 때 우리는 두 가지 이유로 자랑스러웠다. 생산자가 병이
실용적이라고 이야기한 점 그리고 슈퍼마켓에서 판매한 우리의 첫 제품이었기 때문이다.

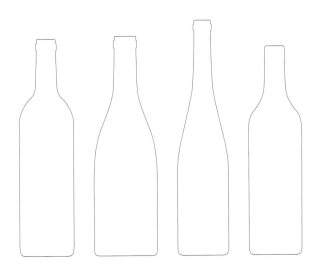

플래그(FLAG)

2011년 영국 디자인 잡지 《월페이퍼(Wallpaper*)》 편집자 닉 빈슨(Nick Vinson)은 우리에게 밀라노가구박람회 기간 동안 열리는 전시 ‹월페이퍼* 핸드메이드(Wallpaper* Handmade)›를 위해 영국 가방 브랜드 글로브트로터(Globe-Trotter)와의 협업을 제안했다. 1897년 설립된 글로브트로터는 멋진 가방을 전통 방식으로 생산한다. 우리는 가방 본체에 덧붙인 파우치와 바깥쪽 스트랩의 윤곽선으로 국기를 표현하자고 제안했다.

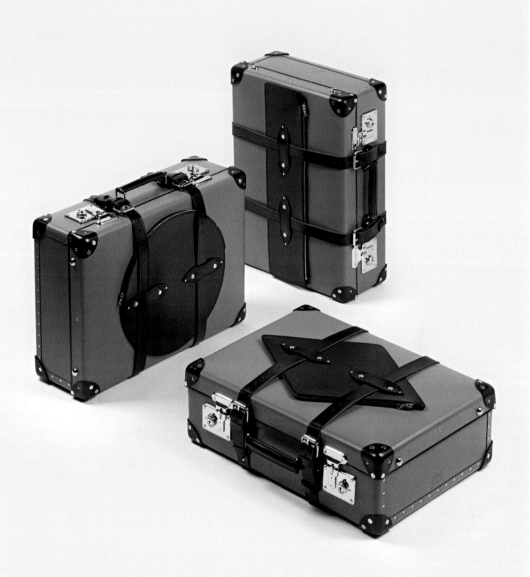

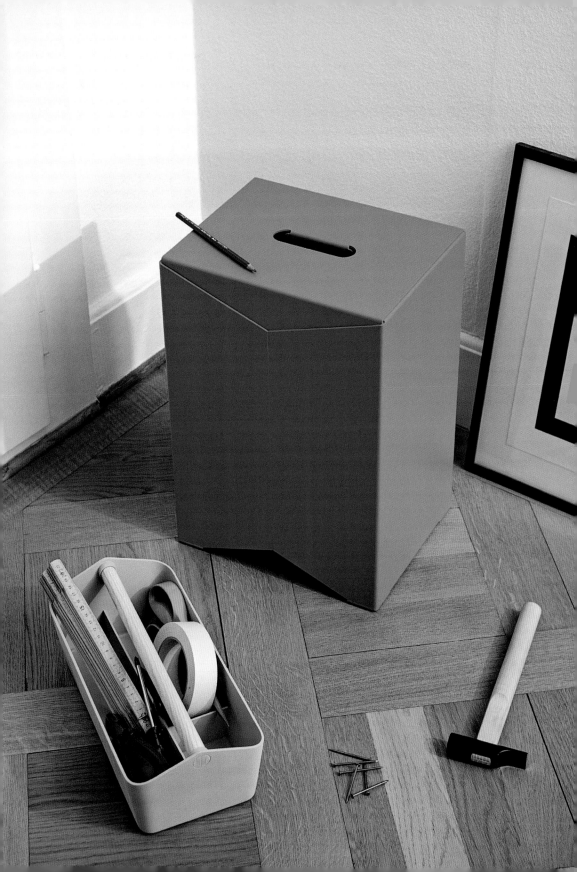

카고(CARGO)

어느 날 이탈리아 생활용품 브랜드 알레시(Alessi)의 최고 경영자 알베르토 알레시(Alberto Alessi)가 우리에게 디자인 의뢰를 해왔다. 메와 툴박스(Mewa toolbox)처럼 1950년대를 상징하는 스위스제 물건들에서 영감받아 '이름 없는 스위스 물건(Anonymous Swiss Object)'을 디자인해달라는 것이었다. 우리는 그에 맞춰 기능적인 일상 물건에 대한 아이디어를 내놓았다. 쟁반, 도구상자, 망치처럼 사람들이 집에 두고 싶어 할만한 사용자 친화적인 물건들이다. 어떤 제품을 시장에 내놓을지 결정하는 기준에는 알레시의 유명한 '신제품 잠재력 평가 방식(Formula)'을 적용했다. 그리고 최종적으로 제품군에 추가된 것이 작은 도구상자 ‹카고›였다.

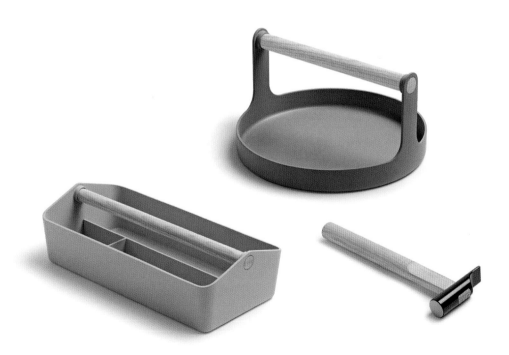

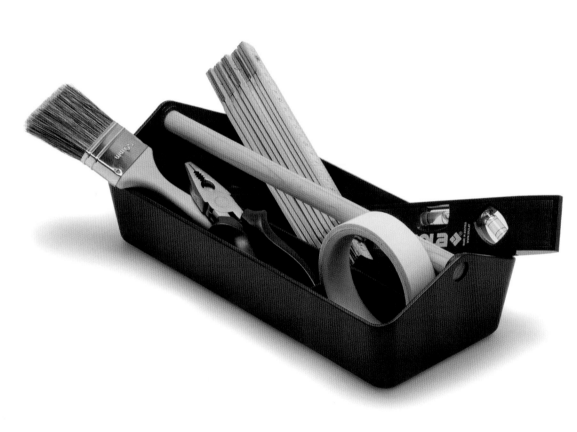

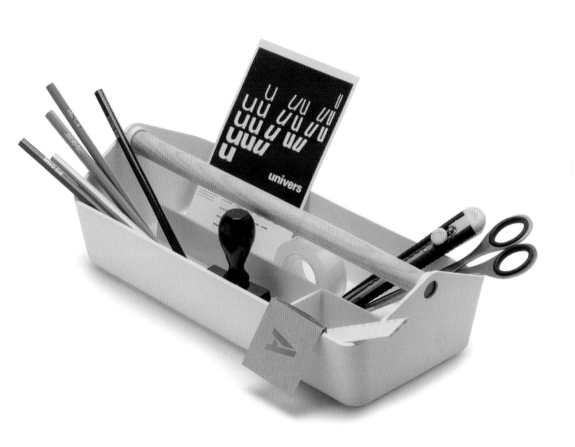

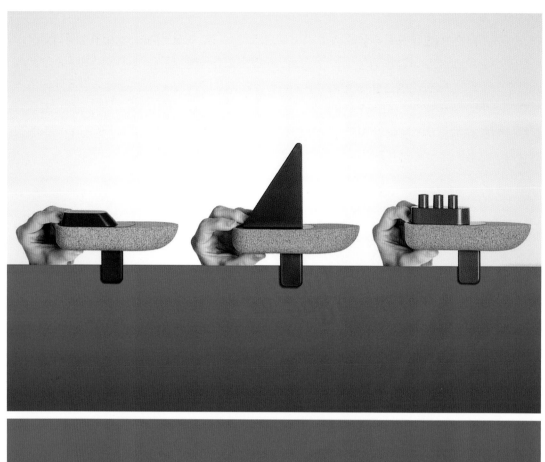
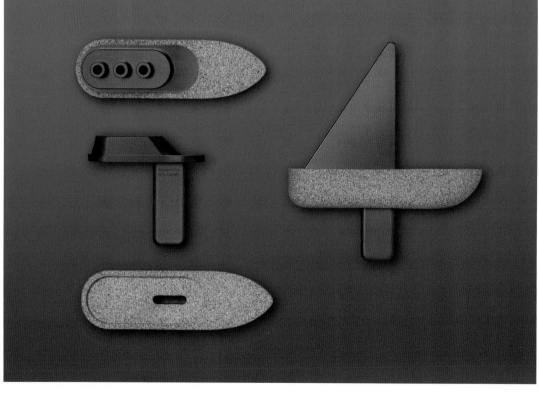

보테(BOTE)

이 프로젝트는 2011년에 포르투갈의 세계 최대 코르크 생산기업 아모링(Amorim)을 방문하면서 시작되었다. 이 코르크 산업은 정말 멋졌다. 코르크는 코르크용 떡갈나무를 재배해 나무에 손상을 주지 않고 껍질을 채취해 생산한다. 전통적이면서 단단한 코르크 와인 마개는 생산 과정에서 폐품 코르크가 70퍼센트 정도 나오는데 아모링은 그 폐품 코르크를 작은 입자로 갈아 다른 모양으로 성형해 재활용한다. 우리는 어린 시절 코르크를 배처럼 물에 띄웠던 재미난 추억이 있었기 때문에 작은 배 ‹보테›를 욕실용 장난감으로 디자인했다.

스카우트(SCOUT)

시계 디자인을 전문으로 하지 않더라도 프랑스어를 사용하는 스위스에서 일하다 보면 반드시
시계에 관심을 가지게 된다. 시계 생산은 지역 산업이다. 하지만 이 분야에서 우리의 첫 경험은
르네 아다(René Adda)가 만든 프랑스 시계 브랜드 렉송(Lexon)을 위해 일한 것이었다.
스위스에서는 디자인만 하고 일본 부품을 사용해 중국에서 생산한다. 가벼운 도색 알루미늄 케이스,
같은 색의 나일론 손목 밴드, 가독성 있는 시간 표시와 그래픽이 매력적인 시곗바늘. 검정, 회색,
초록, 파랑, 빨강 등 고전적인 색상에 합리적인 가격으로 평상시 착용할 수 있는 시계를 내놓았다.

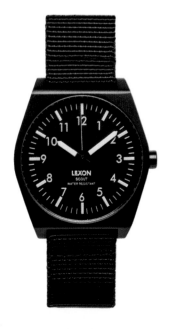
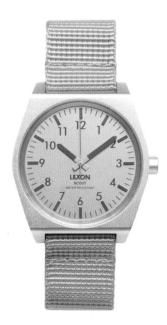

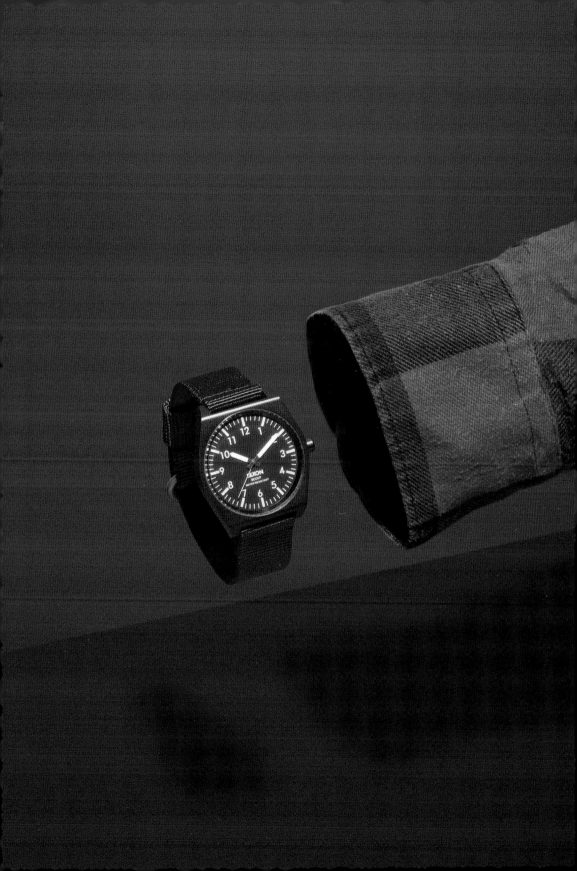

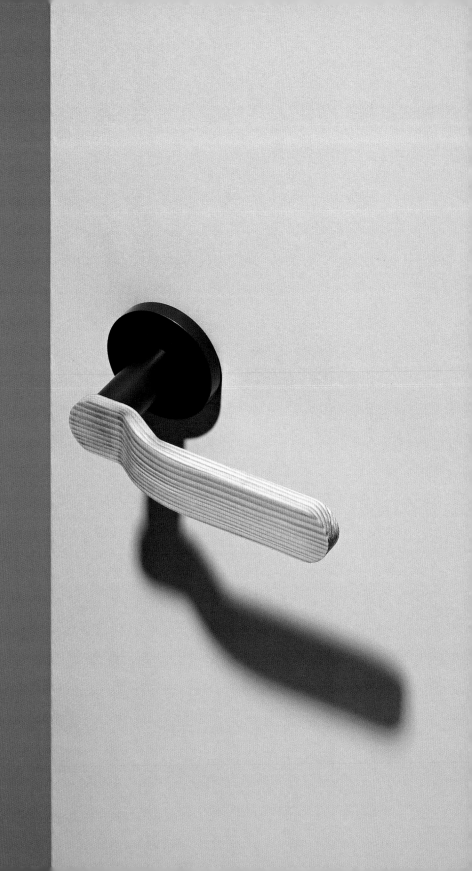

프레스(PRESS)
엡플+에칼 연구소(Epfl+École Lab)는 디자인을 통해 새롭게 떠오르는 기술의 가능성을
탐구하는 곳이다. 2011년 그곳의 소장 니콜라 앙쇼(Nicolas Henchoz)가 우리에게 고밀화
목재(densified wood)를 가지고 하는 연구 작업을 의뢰했다. 고밀화는 열과 압력을 결합해
목재를 단단하게 하는 기술이다. 우리는 이 기술을 이용해 전나무로 튼튼하고 잡기 편하면서
단순한 형태의 문손잡이를 디자인했다.

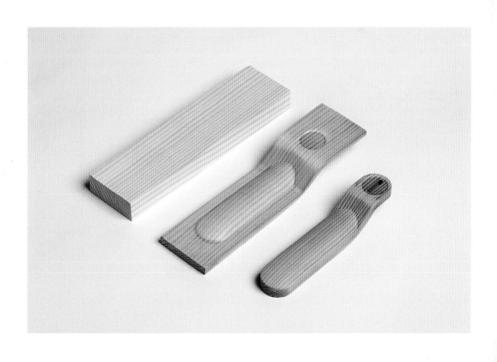

스폿(SPOT)

가끔 어떤 아이디어는 프로토타입 단계에 머무른다. 탁자에 놓거나 천장, 벽에 거는 조명으로도
쓸 수 있는 이 작은 램프 ‹스폿›이 그렇다. 이 램프는 2011년에 디자인했다.

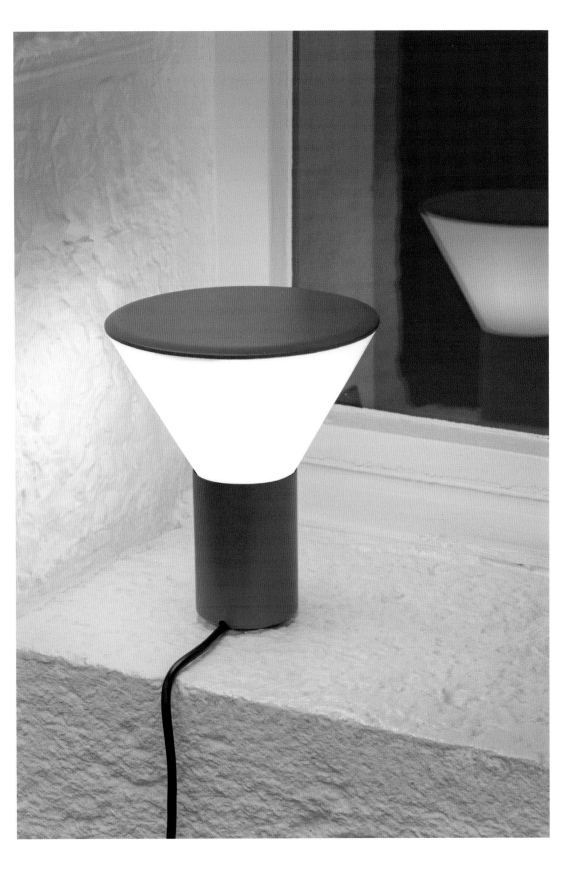

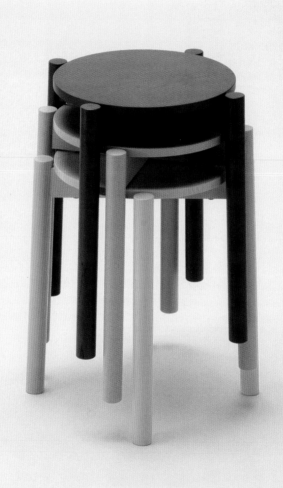

캐스터(CASTOR)

지금은 일본에서 일하고 있는 에칼 동문 다비드 글래틀리(David Glaettli)가 2009년에
우리에게 협업을 제안했다. 일본 최대 목제가구 제조업체 가리모쿠(Karimoku)에서 새롭게
출시하는 '가리모쿠 뉴 스탠더드(Karimoku New Standard)' 라인을 위한 것이었다. 이 작업은
스툴을 비롯한 몇 점의 중요한 가구에 새로운 요소를 매년 추가하며 다각화한 최장기 협업이 되었다.
《캐스터》 제품군은 일본에서 지속가능한 방법으로 얻은 졸참나무를 작게 잘라 만든다. 가리모쿠는
자동차 산업에서 활용하는 로봇을 결합한 특유의 정밀 목공 기술을 가지고 있다. 가구는 숙련된
장인의 기술에 이 정밀 목공 기술을 더해 생산한다. 모든 가구를 편안하고 실용적으로 디자인했기
때문에 가정과 공공 환경에서 모두 사용하기 적합하다.

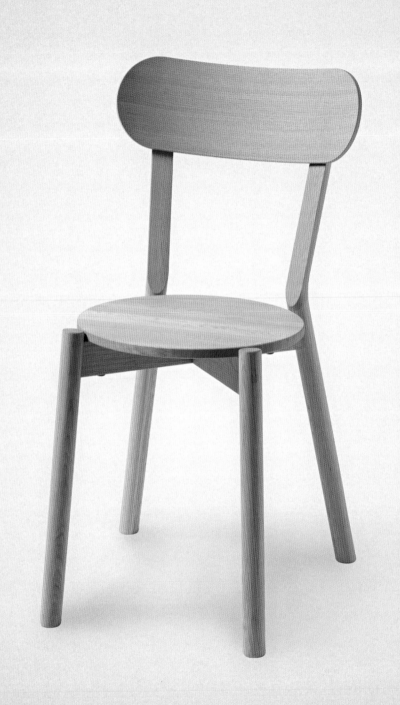

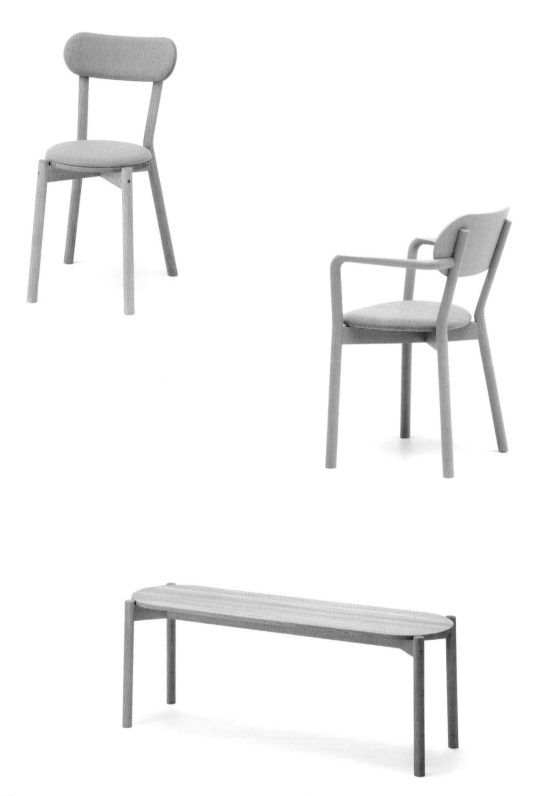

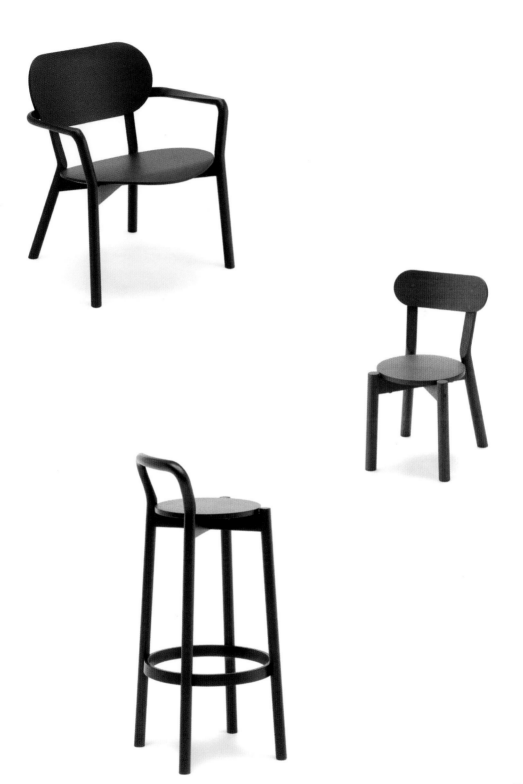

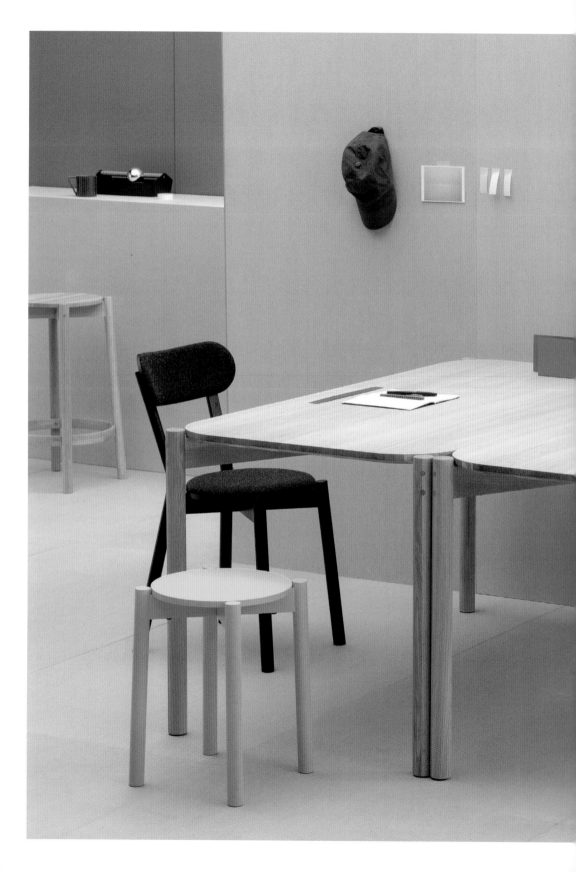

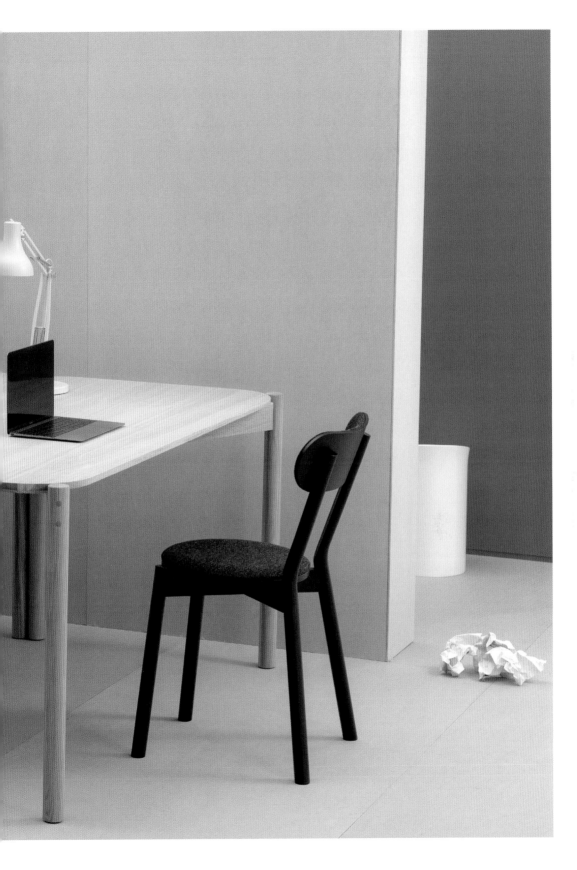

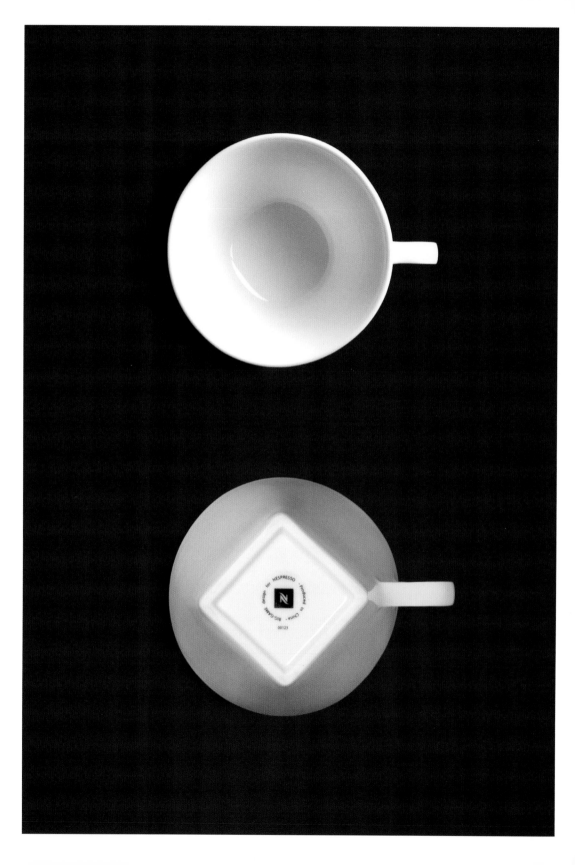

퓨어(PURE)

네슬레(Nestlé)가 만든 커피 브랜드 네스프레소(Nespresso)에서 도자기 컵 컬렉션 디자인을 의뢰했을 때, 우리는 그 브랜드의 강한 상징을 확실하게 활용했다. 네스프레소 로고가 있는 사각형 바닥에서 위로 올라갈수록 형태가 원으로 변하는데 여기에서 그 유명한 커피 캡슐이 연상된다. 목표는 전형적인 도자기 컵의 원칙을 존중하면서 현대적인 디자인을 부여하는 것이었다. 우리는 네스프레소의 브랜드 전문가와 협력해 에스프레소(espresso), 카푸치노(cappuccino), 룽고 (lungo) 커피잔과 머그잔을 별도로 작업했다. 이때 각각의 제약 사항을 염두에 두고 안쪽 공간에 신경을 써 사용자가 커피향을 시각적으로 인지하고 커피 거품 '크레마(crema)'가 표면에 생길 수 있도록 했다. 그리고 세부에 신경을 써서 세 가지 잔에 같은 접시를 활용할 수 있도록 만들었다.

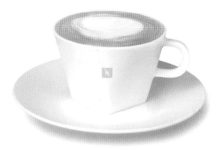

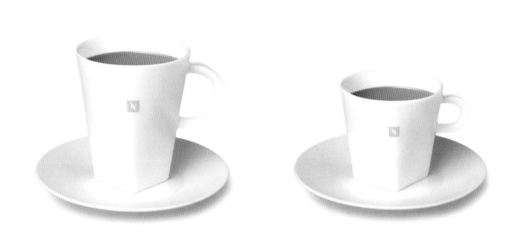

에클레팡(ÉCLÉPENS)

2013년 우리 스튜디오 이웃인 건축가 기욤 부리(Guillaume Burri)가 스위스 보주의 과거 산업용 대지 에클레팡에 아파트를 짓고 있다며 그곳의 인테리어 가구 디자인 작업을 함께 하자고 제안했다. 우리는 이 임대 아파트에 최대한 실용성 있는 수납공간을 제공하기 위해 부엌, 선반 설비, 붙박이장, 계단을 디자인했다.

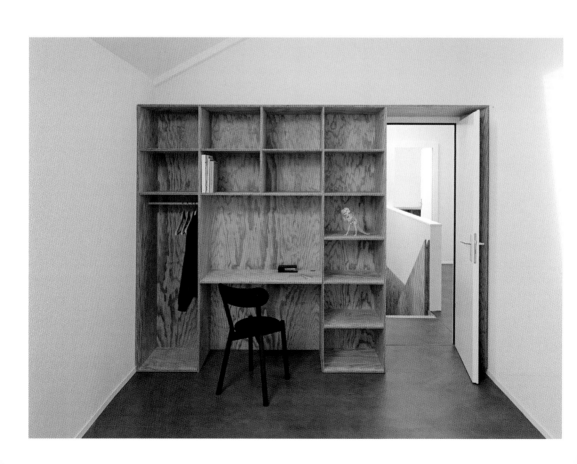

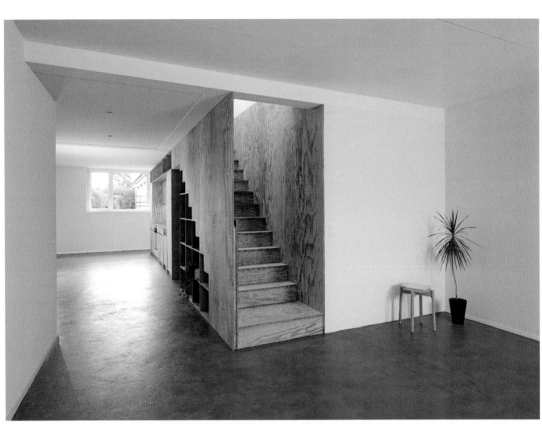

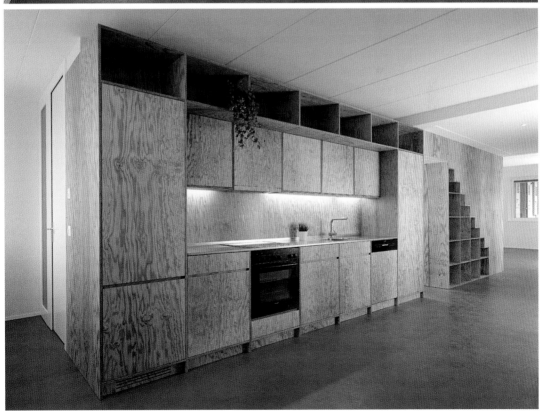

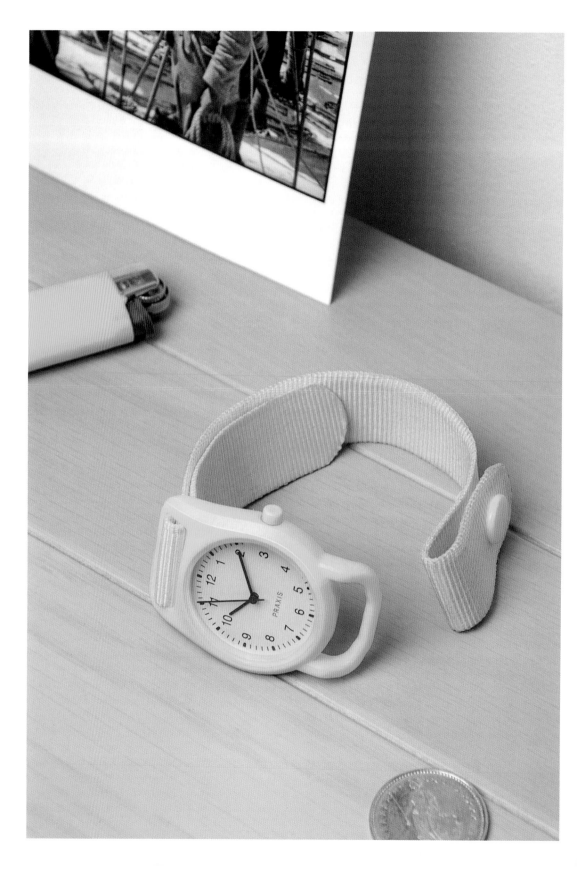

스트랩(STRAP)

에칼 디렉터 알렉시스 조르가코풀로스(Alexis Georgacopoulos)가 창립 당시부터 아트 디렉터로 있는 홍콩 디자인 제조업체 프랙시스가 우리에게 다시 제품 디자인을 의뢰했다. 우리는 몇 년 전에 처음 이 회사와 협업해 USB 메모리스틱 ‹펜›을 만들었다. 두 번째 과제는 시계 디자인이었다. ‹스트랩›은 백팩에 쓰이는 나일론 고리에서 영감을 얻었다. 시계는 똑딱단추로 손목에 고정한다.

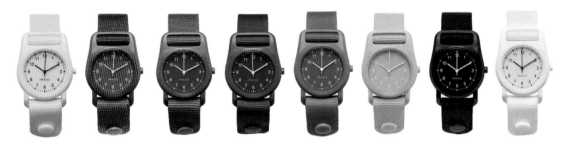

툴스(TOOLS)

잘 디자인된 도구는 기하학적 구조가 분명하고 장인의 손길을 충분히 거쳐야 한다는 생각으로 《툴스》를 디자인했다. 이 제품군은 원형 문손잡이 제품과 기타 손잡이 제품으로 구성되어 있다. 제품 단면에서는 미국 제조 회사 앨런(Allen)에서 만든 앨런 볼트용 렌치가 연상된다. 벨기에 브뤼셀 제조업체 베르블로에(Vervloet)의 장인정신 덕분에 각 단면이 완벽하게 다듬어져 주변을 기분 좋게 반사한다. 이런 세련된 촉각적 특징 덕분에 문손잡이가 우아하고 편안한 도구가 된다.

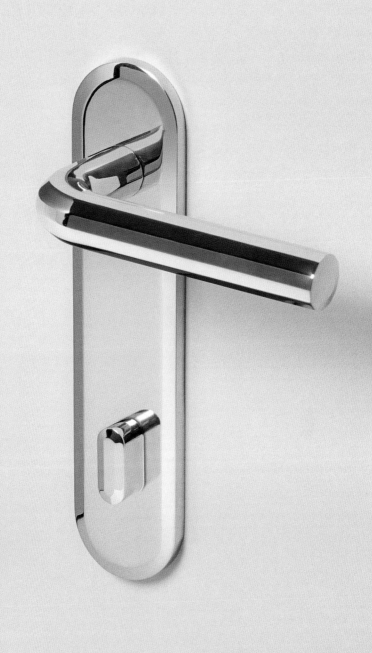

빔(BEAM)

밀라노가구박람회에서 열리는 전시인 살로네 사텔리테의 창시자 마르바 그리핀(Marva Griffin)이
2012년 우리에게 이 전시의 15주년 기념 작업을 의뢰했다. 그 작업을 하면서 덴마크 가구 브랜드
헤이(Hay)의 창업주 메테 헤이(Mette Hay)와 롤프 헤이(Rolf Hay)를 만났다. 그들은 우리에게
집이나 아파트 현관을 위한 제품을 디자인해달라고 요청했다. 우리는 셰이커 교도가 창고에 사용하는
긴 선반과 건축용 금속 H 빔에서 영감을 얻어 아주 간단한 제품을 만들었다. 바로 알루미늄
사출 성형으로 만든 가로 막대에 목제 걸이를 끼워 사용하는 코트 걸이다. 알루미늄 막대는
물건을 올려놓기 좋은 작은 선반도 된다. 항상 잊고 못 부치는 편지 등을 올려놓을 수 있다.

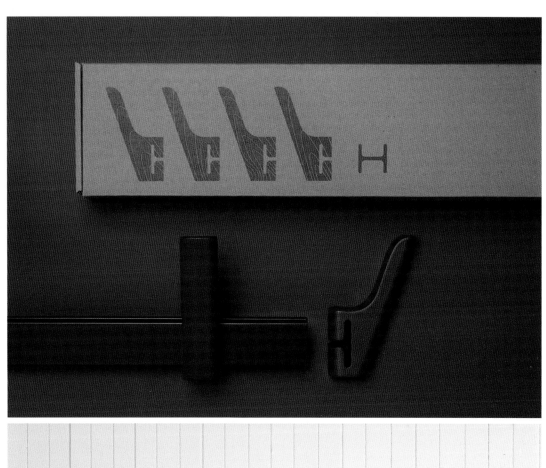

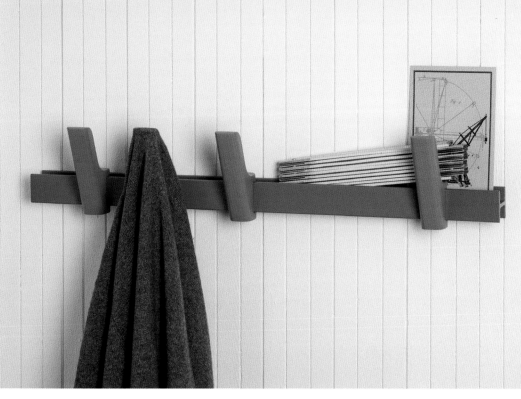

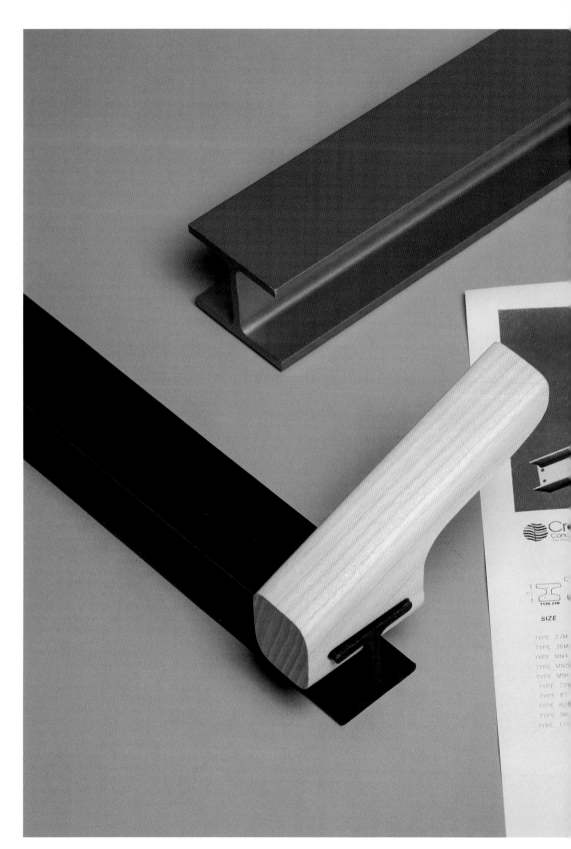

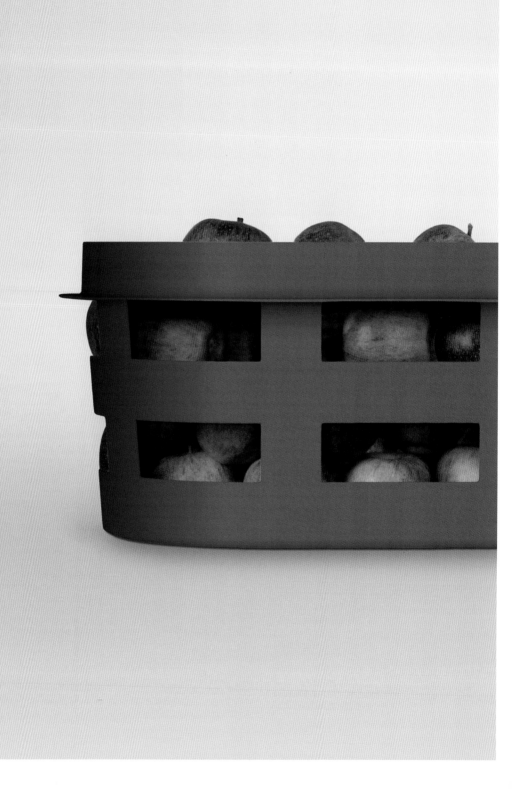

바스켓(BASKET)

우리는 코트 걸이를 개발하면서 헤이의 효율성에 감탄했다. 그래서 제작 면에서 좀 더
야심 찬 제품에 도전할 것을 제안했다. 바로 두 개의 플라스틱 빨래 바구니였다. 빨래 바구니는
대부분 기능성만 추구해 다소 보기 흉한 경우도 많다. 우리의 과제는 슈퍼마켓에서 파는
바구니처럼 저렴하고 실용적이지만, 날렵하고 매끈한 디자인으로 미적 가치가 있어 사용자가
다른 사람에게 보여주고 싶어할 만한 바구니였다. 두 바구니는 납작한 테두리가 지지대
역할을 하면서 손잡이도 되고 다양한 방법으로 포개어 쌓을 수 있다.

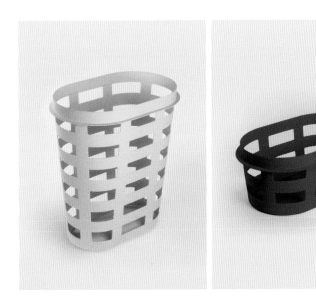

위펠리그(YPPERLIG)

2016년 우리는 스웨덴 가구회사 이케아(IKEA)의 《위펠리그》 컬렉션 작업을 하고 있던 메테 헤이와 롤프 헤이에게 어린이 가구 스케치를 보여주었다. 이케아의 기술력을 이용하면 이 가구를 아주 적절한 가격대에 출시할 수 있고 《위펠리그》 컬렉션과도 잘 맞을 것 같았기 때문이었다. 마치 건설 현장 놀이를 하듯이 나무와 플라스틱 부품으로 조립할 수 있는 이 아이디어가 우리는 마음에 들었다. 이런 점은 가구 조립이 종종 따분한 작업이 되는 것과는 확실히 대조적이다.

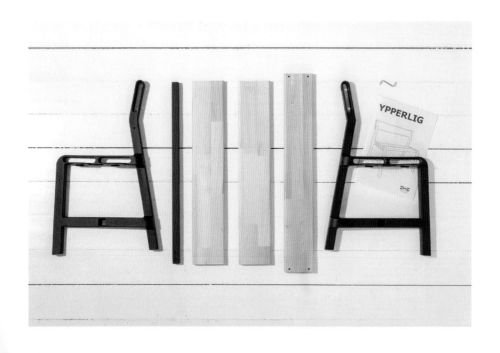

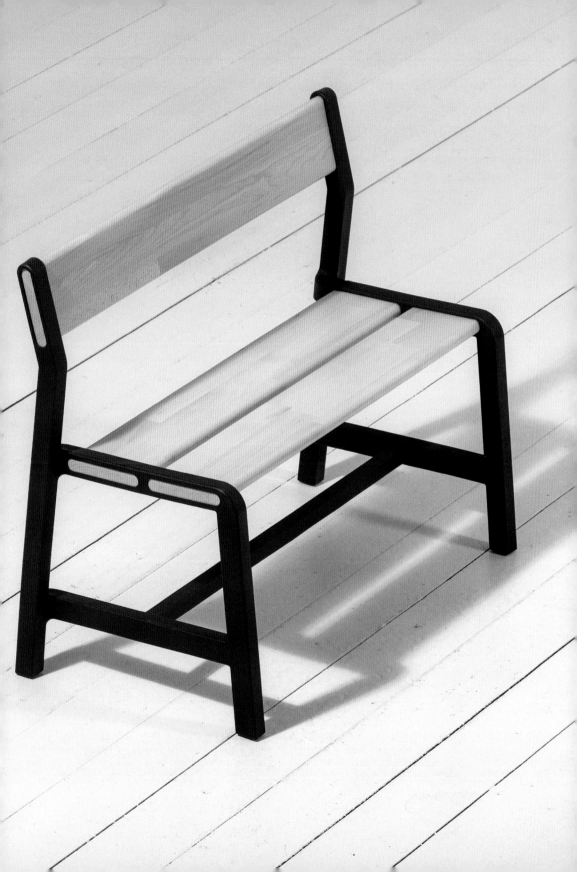

위펠리그(YPPERLIG)

우리는 몇 년 동안 고수해온 원칙을 적용해 이케아 《위펠리그》에 포함되는 선반장을 디자인했다. 얇은 판을 접어 만든 선반과 목제 기둥으로 구성된 가구였다. 제조사가 특허를 낸 '클램핑 시스템 (Clamping System)' 덕분에 손쉽게 목제 기둥을 나사로 고정해 튼튼한 구조로 만들 수 있다. 또한 선반장을 벽에 고정하지 않고도 세워서 자유롭게 설치할 수 있다.

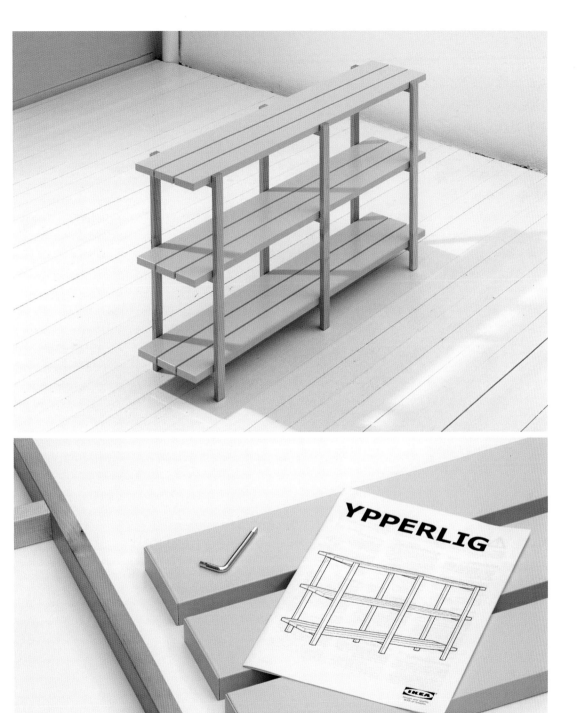

YPPERLIG

Peanuts&
Tomato juice&
Newspaper&
Clip onboard.

clip smart solutions onboard

클립(CLIP)

2015년 우리는 항공 서비스용품 분야에서 혁신적인 스타트업 회사를 꾸리기 위해 파트너를 찾고 있던 신디 램(Cindy Lam)을 만났다. 오랫동안 항공 서비스용품에 관심을 가져왔던 터라 핀에어 (Finnair)의 타피오 비르칼라(Tapio Wirkkala), 콩코드(Concorde)의 레이먼드 로위(Raymond Loewy), 알리탈리아(Alitalia)의 조 콜롬보(Joe Colombo) 등 항공회사를 위해 일한 디자이너들의 사례를 참고해 홍콩 거점의 스타트업 '클립'을 시작했다. 이 회사는 전 세계 항공사 승객을 위한 식기, 식사용 쟁반, 침구, 편의용품, 화장품, 기타 부속품을 디자인하고 생산한다.

스위스 벤토(SWISS BENTO)

클립이 디자인하고 생산한 첫 번째 물건은 스위스국제항공(Swiss International Air Lines)을 위한 제품으로, 중거리 비행에서 식사를 제공하는 도시락 용기였다. 승무원들이 일회용 포장으로 발생하는 폐기물 양을 지적하자, 스위스국제항공은 해결책으로 적어도 100번 재사용할 수 있는 제품을 찾고 있었다. '스위스 벤토'로 이름 붙여진 이 용기는 승객에게 쾌적한 여행 경험을 선사하는 동시에 객실 승무원의 작업을 단순화하고 폐기물 발생량을 획기적으로 줄여준다. 이 도시락 용기는 작지만 기능적이며 커틀러리를 도시락 위에 놓아도 문제 없이 쌓을 수 있다. 일반 기내식용 카트에는 이 도시락 열두 개가 들어간다.

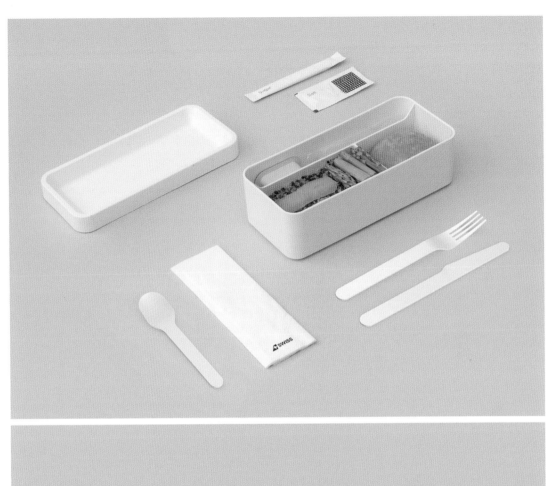
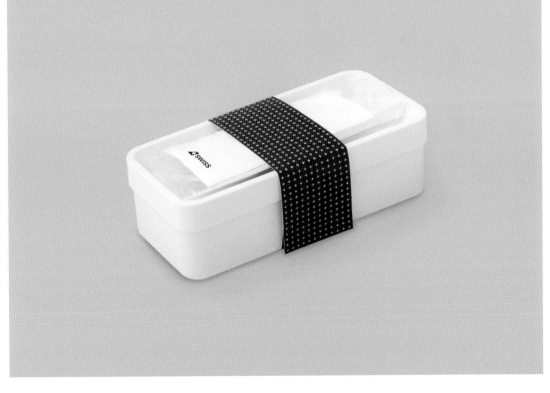

홍콩항공(HONG KONG AIRLINES)

까다로운 국제 표준을 지키면서 제품을 통해 지역 정체성을 전달하는 방법은 무엇인가? 우리는
2017년부터 홍콩항공의 비행기용품을 디자인하며 이 과제를 해결해왔다. 이코노미클래스의
플라스틱 식기에는 쌀알 무늬를 넣고 비즈니스클래스의 도기는 꽃잎에서 영감을 받아 디자인했다.
이 두 가지는 홍콩의 식기류에 많이 사용되는 장식 요소이다.

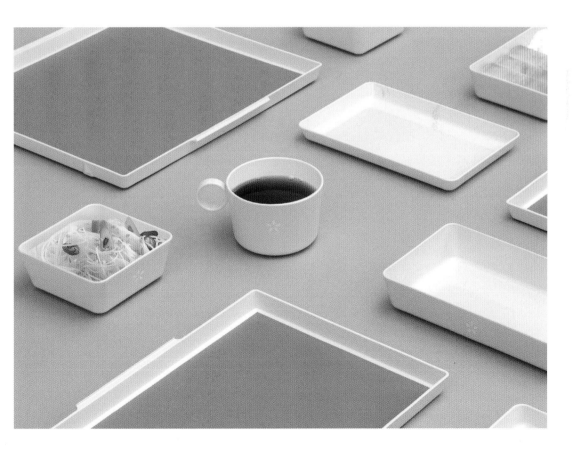

에브리데이 앤드 선데이(EVERYDAY & SUNDAY)

클립에서 스테인리스 스틸 커틀러리를 작업하면서 우리의 목표는 항공사에 프로토타입을 제안하고 그들을 설득해 디자인에서 제작까지 우리가 맡는 것이었다. 어느 날 헤이의 메테, 롤프와 함께 헤이 키친 마켓(Hay Kitchen Market) 브랜드에 대해 논의하다가 클립의 프로젝트를 소개했다. 그들은 항공사용 커틀러리를 매우 좋아하고 항공사용이 일반 제품보다 작기 때문에 크기를 조정해 헤이의 시리즈에 추가하자고 요청했다. 그렇게 해서 시트에 가까울 정도로 아주 납작하고 단순한 «에브리데이» 시리즈와 좀 더 세련되고 손잡이에 줄무늬 홈이 들어간 «선데이» 시리즈가 나왔다.

PROTO 17.05.2017

17.05.03
Spoon Rib

Examples 2 thing
small trays can do
L.so.'0.3.17

17.05.03
big spoon

17.05.03
KNIFE

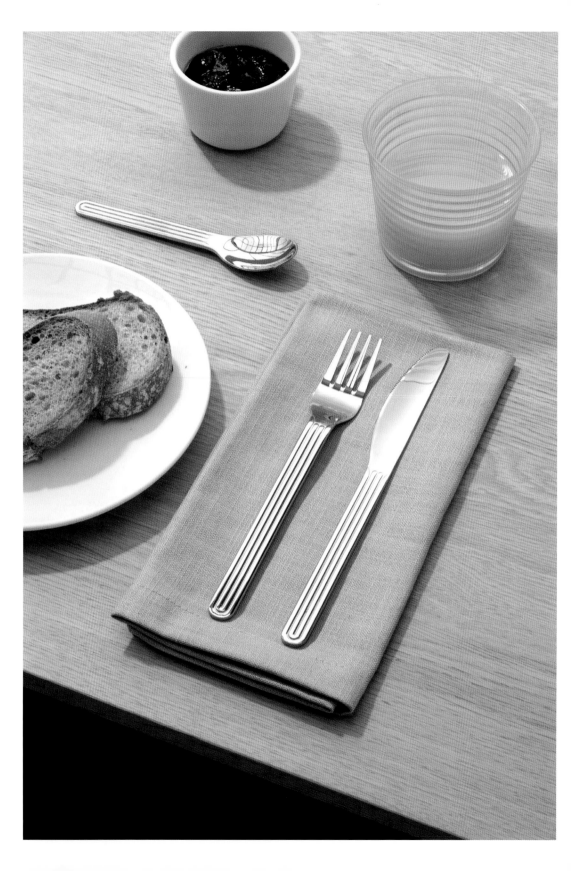

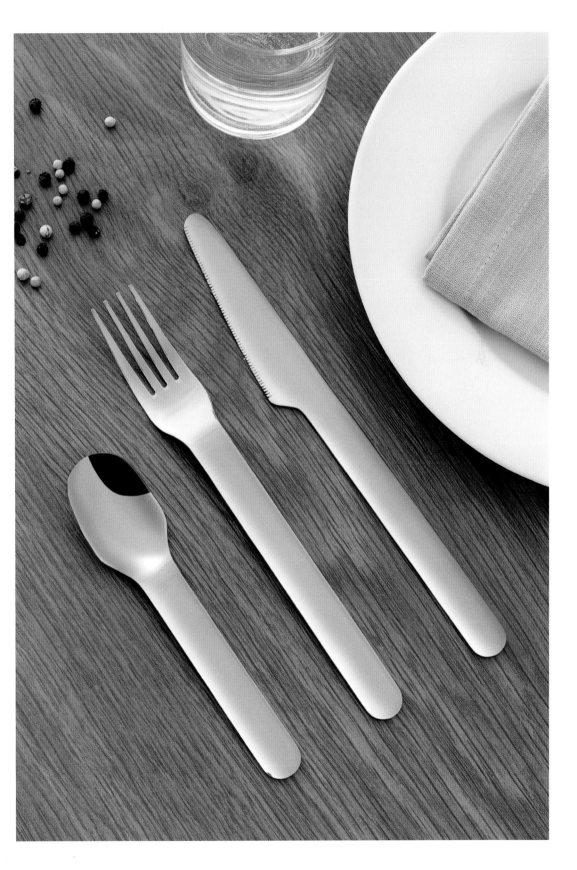

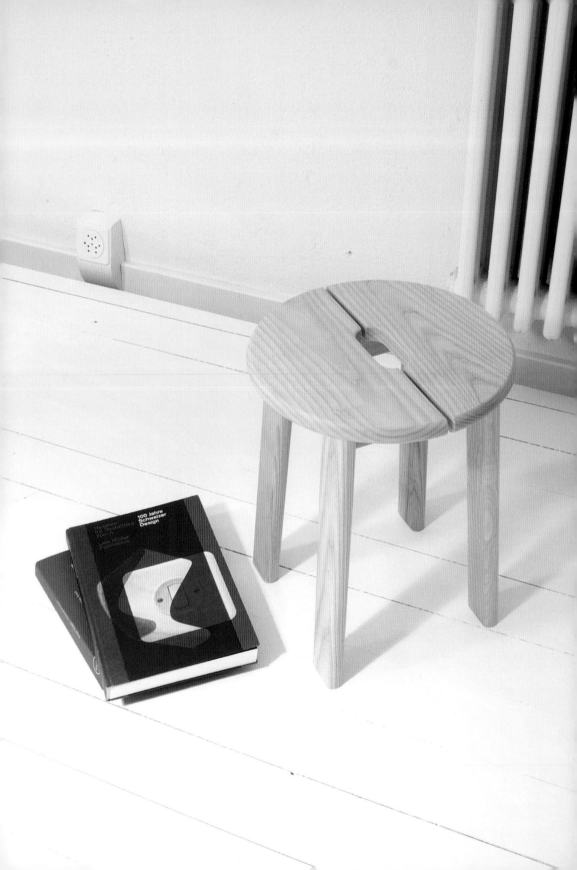

브라보(BRAVO)

스페인 바르셀로나의 가구 브랜드 '아오(Aoo)'는 지역의 소규모 유기농 생산자에 비할 수 있다.
이 회사 제품은 그 지역 바다에서 최대 80킬로미터 반경 이내 장소에서 설립자들이 직접 만들거나
카탈로니아 공예가들이 만든다. 우리는 설립자인 마크 모로(Marc Morro)와 논의하며 스페인
음식 타파스(tapas)를 파는 바(bar)와 주방에 이상적으로 어울릴 만한 스툴 디자인 아이디어를
얻었다. 그 결과물인 ‹브라보›는 간단하고 견고하며 쉽게 조립할 수 있는 물푸레나무 스툴이다.
가장자리가 둥글어 앉기 편하고 손잡이가 있어 옮기기에도 좋다. 침대 옆 테이블로도 쓸 수 있다.

해머(HAMMER)

2014년 우리는 역사적으로 빈 분리파(Wien Secession) 작품을 제작했던 은 세공 업체인
비너질버마누팍투르(Wiener Silber Manufactur)와 협업하고 있었다. 모든 제품을 수작업으로
제작하며 망치로 금속 반사판을 만든다. 우리는 그런 공예가들의 수준 높은 기술이 따뜻하고
유기적인 빛으로 반영된 램프 ‹해머›를 디자인했다. 이 협업을 위해 빅게임의 품질 보증 표시도
별도로 만들 예정이다.

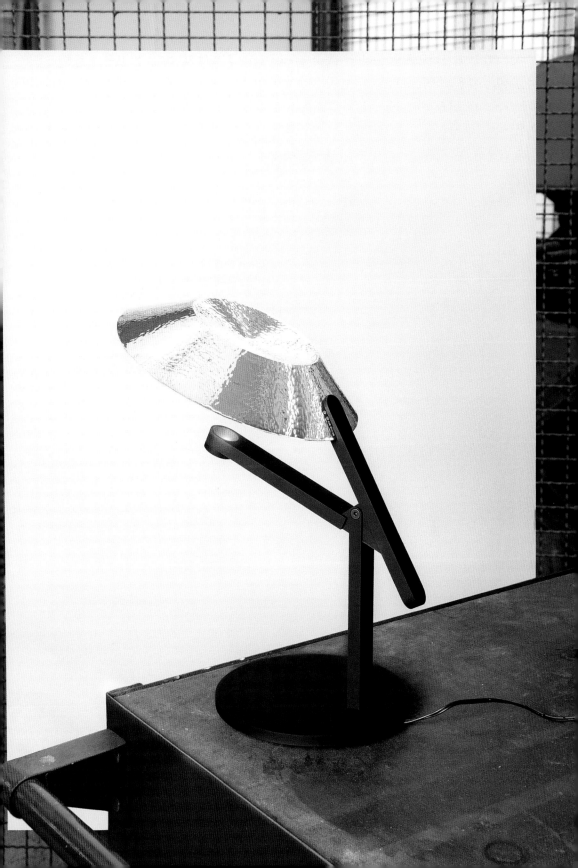

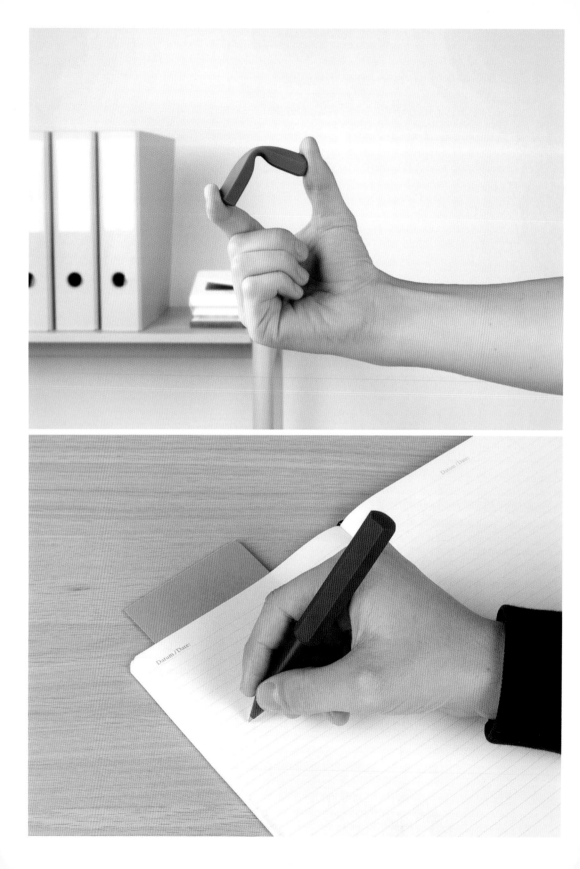

팝(POP)

프랙시스와 꾸준한 협업을 이어가던 중, 고무를 소재로 한 제품을 디자인해달라는 마이클 청의 새로운 의뢰를 받았다. 그래서 우리는 아주 단순한 펜과 그 펜을 보호하는 커다란 고무 캡을 내놓았다. '팝'이라는 이름은 캡을 펜에서 분리할 때 나는 소리에서 따왔다.

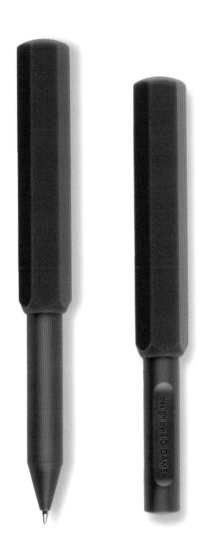

트루 포스포(TRUE PHOSPHO)

시계 브랜드 라도(Rado)와 진행한 첫 협업은 제품 개발 담당 하킴 엘 카디리(Hakim El Kadiri)와
임원인 안드레아 카푸토(Andrea Caputo)의 의뢰로 성사되었다. '라도 트루(Rado TRUE)'의 버전
가운데 하나를 디자인해달라는 의뢰였다. 세라믹 케이스와 스트랩이 달린 ‹트루 포스포›는 라도의
첨단 소재 관련 기술을 잘 보여준다. 그들이 작업을 의뢰하며 요구한 것은 '가벼움'이었다. 우리는 이
개념을 글자 그대로 받아들여 재료를 제거하는 방식을 취했다. 격자에 맞춰 다이얼 면에 구멍을 내고
그 구멍들 일부를 야광성 염료 슈퍼루미노바(Superluminova)로 채워 시간 표시가 되도록 했다.

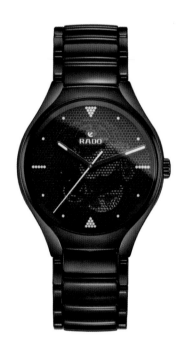

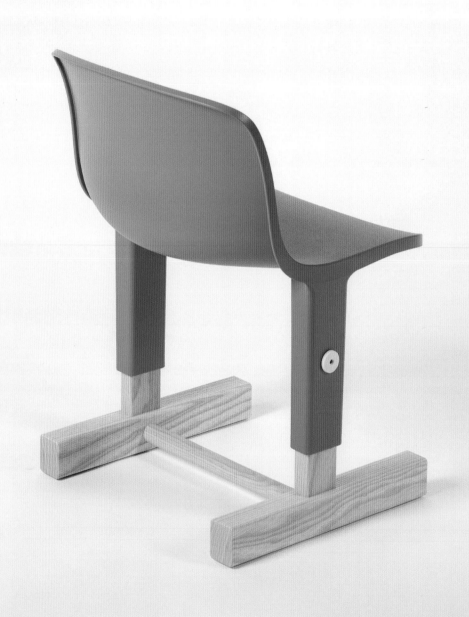

리틀 빅(LITTLE BIG)

자상한 할아버지 에우제니오 페라차(Eugenio Perazza)는 2011년 우리에게 자신의 가구 브랜드 마지스(Magis)를 위한 디자인을 의뢰했다. 2세에서 6세까지의 어린이 성장에 맞춰 높이를 조절할 수 있는 의자 디자인이었다. 의자 ‹리틀 빅›은 어린이 가구 인체공학 분야의 엄격한 국제 표준을 준수하기 위해 몇 년 동안 개발을 거쳤다. 그리고 마침내 가정용과 유치원용으로 모두 적합하도록 제작되어 책상, 탁자와 함께 2016년 출시되었다. 아랫부분은 아주 견고한 물푸레나무 목재, 윗부분은 플라스틱으로 되어 있어 좌석 구조가 편안하고 튼튼하다.

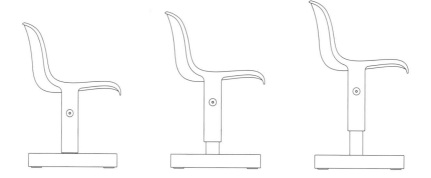

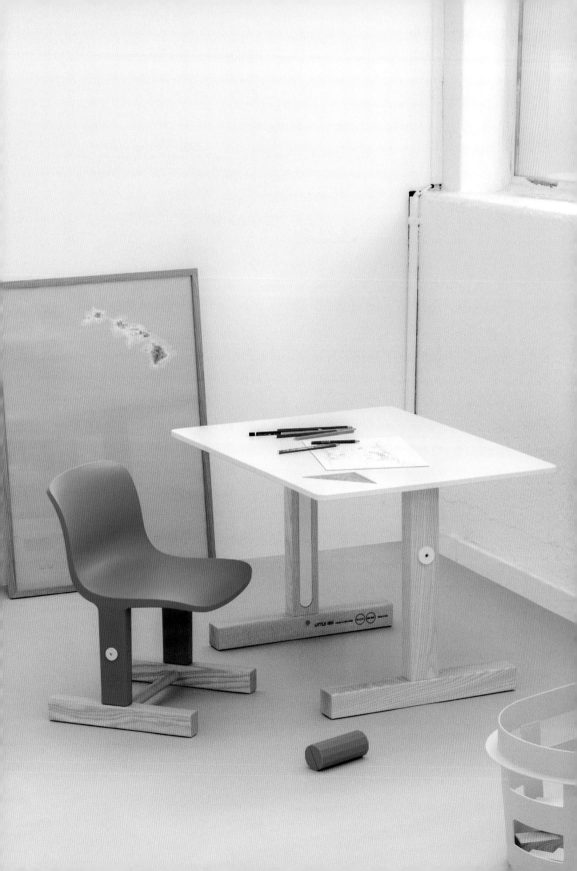

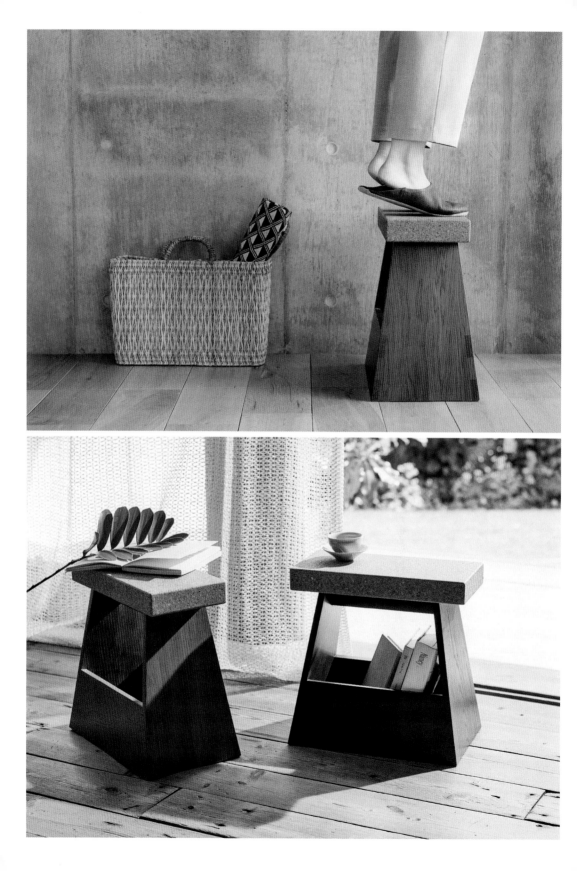

후미다이(FUMIDAI)

일본 라이프스타일 브랜드 무인양품(無印良品, MUJI)을 위한 컨설팅 작업을 하면서 무인양품과 같은 그룹에 속하는 브랜드 이데(Idée)의 제품을 디자인할 기회가 있었다. 우리는 일본 가구의 고전적 유형을 새롭게 해석해 〈후미다이〉를 내놓았다. 후미다이(踏み台)는 일본어로 발판이라는 뜻이다. 이 제품은 스툴과 발판 사다리를 결합한 디자인으로 물건을 수납할 수도 있다. 코르크 상판이 현대적인 느낌을 주고 편안한 감촉을 선사한다.

클럽하우스(CLUBHOUSE)

디자인에서는 아마추어인 아르노 브루넬(Arnaud Brunel)이 우리에게 티크(teak) 목재로 야외용 가구를 만들어달라고 부탁했다. 프랑스 파리가 거점인 그의 가구 브랜드 텍토나(Tectona)에서 집과 호텔, 레스토랑 테라스에 쓰일 가구로 판매할 제품이었다. 가구는 편안하고 실용적이며 튼튼해야 한다. 오래 사용하게 하려면 상하기 쉬운 접착제를 피하고 티크 구조가 튼튼하도록 공들여 제작할 필요가 있다. 이 《클럽하우스》 컬렉션은 둥근 모서리와 맞춤형 디자인 쿠션으로 사용자를 야외 생활로 초대한다.

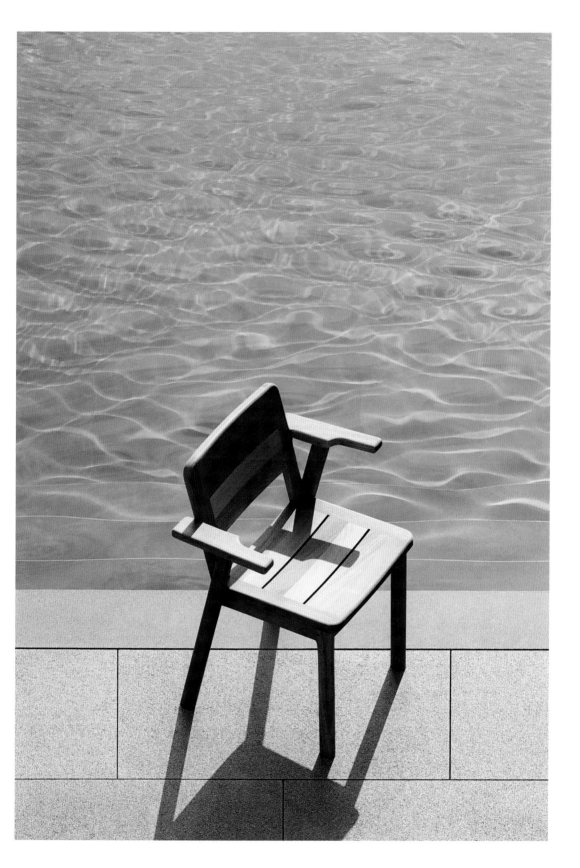

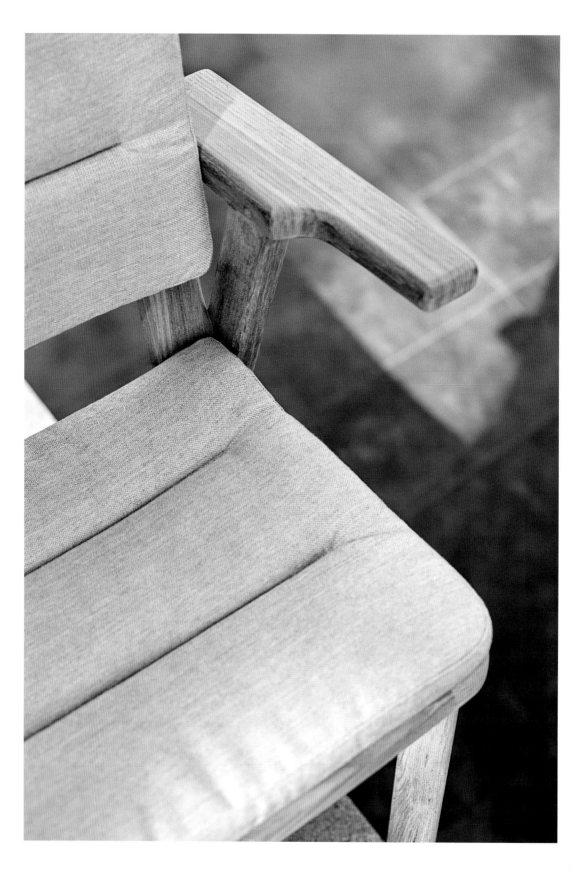

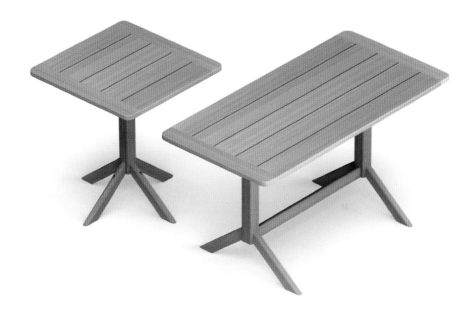

아리타(ARITA)

일본 도자기 생산 400주년을 기념하기 위해 일본 사가현(佐賀県)에서 '2016/ 아리타(2016/ Arita)' 프로젝트를 기획했다. 국제적으로 유명한 디자이너 열여섯 명과 아리타 도공 열여섯 명이 함께하는 프로젝트였다. 우리는 물 여과기 역할을 하는 투과성 자기와 직접 난로 위에 올려 사용할 수 있는 내열성 자기를 개발한 규에몬(久右工門) 기업과 공동 작업을 했다. 이 자기들을 이용해 재사용할 수 있는 커피 필터, 주전자, 일본식 냄비인 나베(鍋) 두 가지 그리고 겹쳐 쌓을 수 있는 컵을 만들었다.

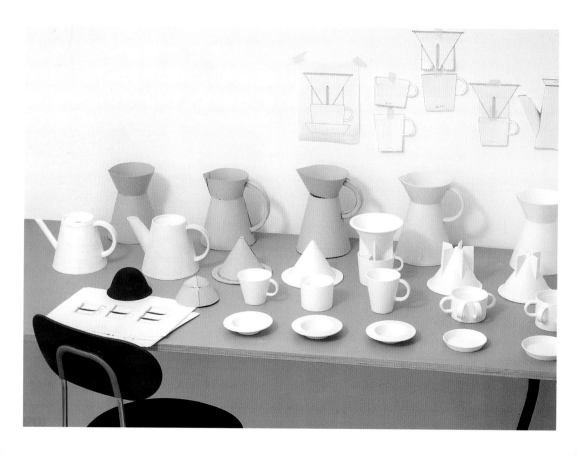

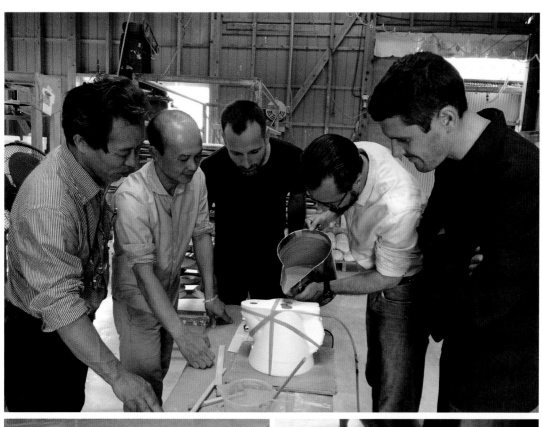

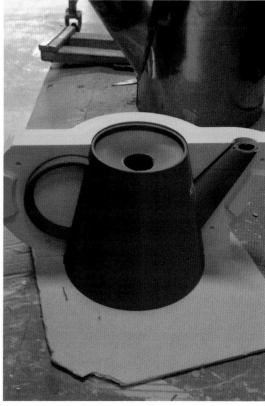

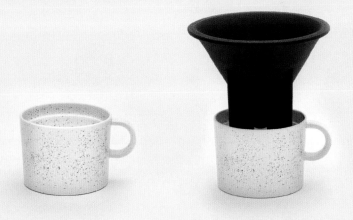

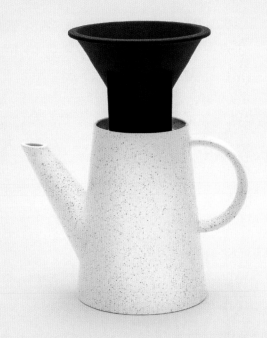

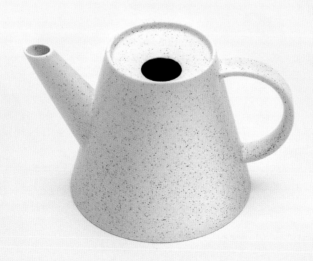

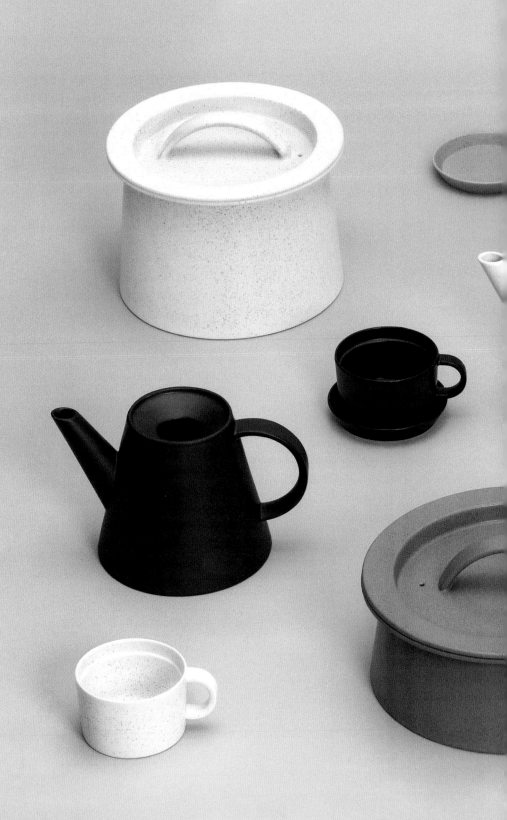

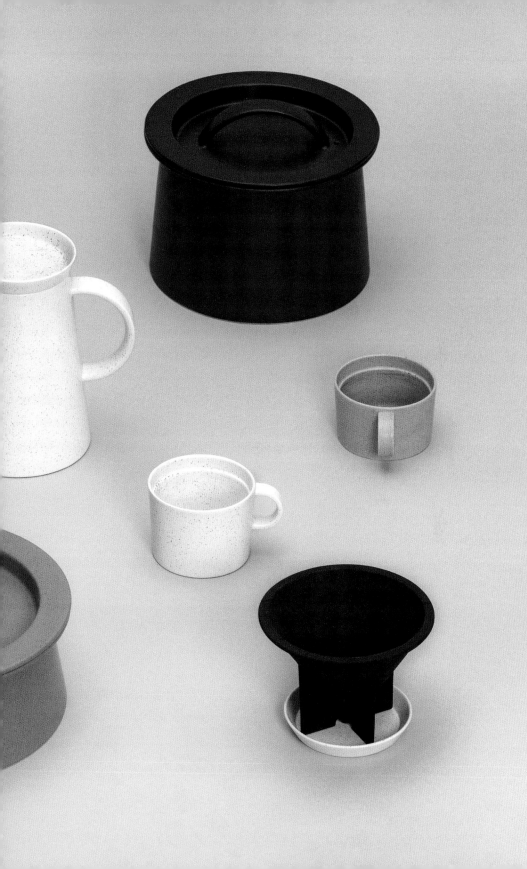

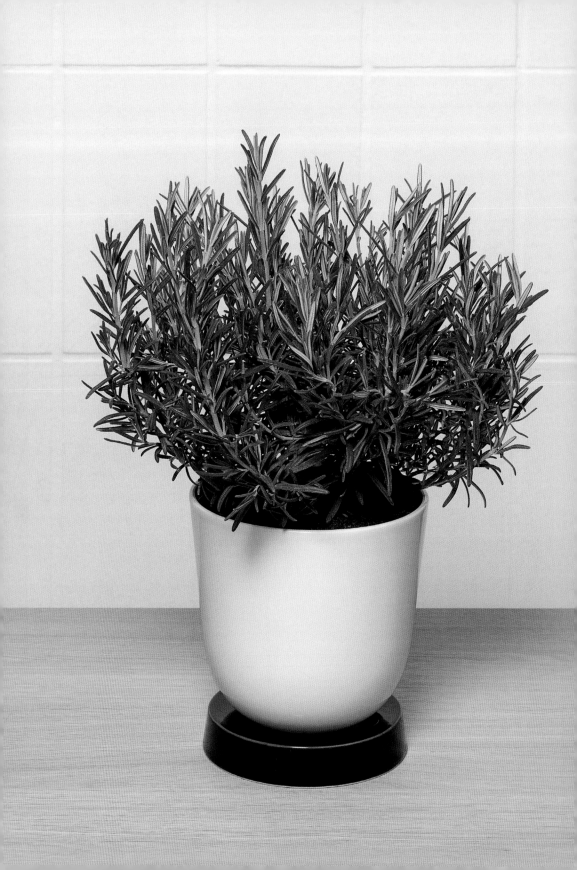

플랜터(PLANTER)

아리타 도공들과 꾸준히 협력하면서 도자기 화분 ⟨플랜터⟩를 디자인했다. 제품 수량을 합리적으로 조절하기 위해 화분은 세 가지 크기에 흰색으로 만들고 받침 접시는 같은 크기에 색깔만 다르게 했다.

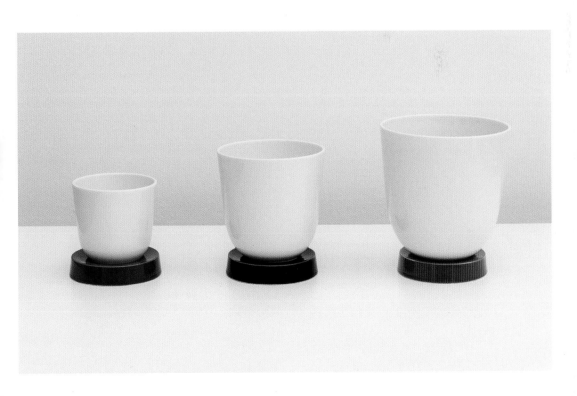

슈에트(CHOUETTES)

어느 날 토마스 에렐(Tomas Erel)은 자신의 회사 '디자이너박스(Designerbox)'를 우리에게
소개했다. 디자이너박스는 매달 디자이너가 만든 물건이 든 상자를 받아보는 구독 시스템이다.
그 시스템에서 요구하는 경제성을 고려해 우리는 떡갈나무 판자를 세 조각으로 잘라 ⟨슈에트⟩를
디자인했다. '슈에트'는 프랑스어로 올빼미를 뜻하는데 그 눈을 상징하기 위해 각 판자에 구멍
두 개를 내고 야광 물질로 채웠다. 나무판은 야행성 새가 되고 눈은 어둠 속에서 빛난다. 상자에는
이 나무판들이 퍼즐처럼 담겨 있고 손가락으로 꺼낼 수 있도록 가운데 작은 공간이 있다.

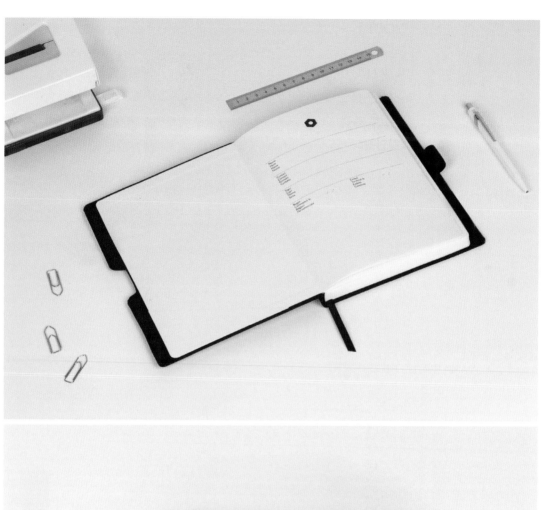

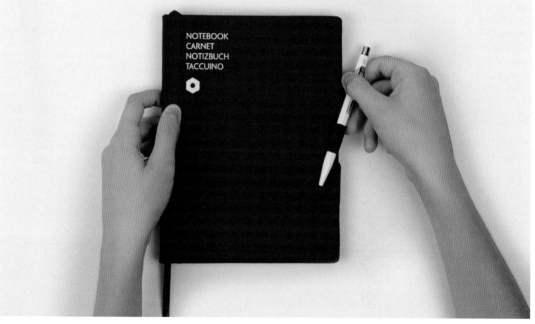

849 노트북(849 NOTEBOOK)

까렌다쉬에서 우리에게 '까렌다쉬 849(Caran d'Ache 849)' 금속 볼펜에 어울리는 노트 디자인을 의뢰했다. 1969년에 나온 이 볼펜은 믿을 만하고 실용적이며 튼튼해서 줄곧 스위스 디자인의 아이콘이었다. «849 노트북»은 캔버스 천으로 감싸여 있고 덮었을 때 펜을 고리에 끼우면 노트가 고정된다. 이 노트 제품군은 네 가지 언어로 쓰인 스위스 공문서에서 영감을 얻었고 스위스 여권처럼 디자인했다.

본 아페티 플뤼(BON APPÉTIT PLUS)

사보이 지역의 가족 경영 기업 오피넬(Opinel)이 1890년에 발명한 칼 '오피넬'은 그 이름이
프랑스의 『라루스백과사전(Grand Larousse Encyclopedique)』에 보통 명사로 실려 있다.
이것만 봐도 이 칼이 프랑스 대중문화에 어느 정도 비중을 차지하는지 짐작할 수 있다. 오피넬과
우리가 한 첫 작업은 식기세척기에 넣어도 안전한 합성수지 손잡이가 달린 식탁용 칼을 디자인하는
것이었다. 날카롭게 갈 필요가 없는 미세 톱니날 등 첨단 기술 혁신을 통합하고 오리지널 제품의
정체성을 유지하는 것이 과제였다. 우리는 오리지널 오피넬의 외형이 연상되면서 형태가 단순하고
편안한 ‹본 아페티 플뤼›를 디자인했다.

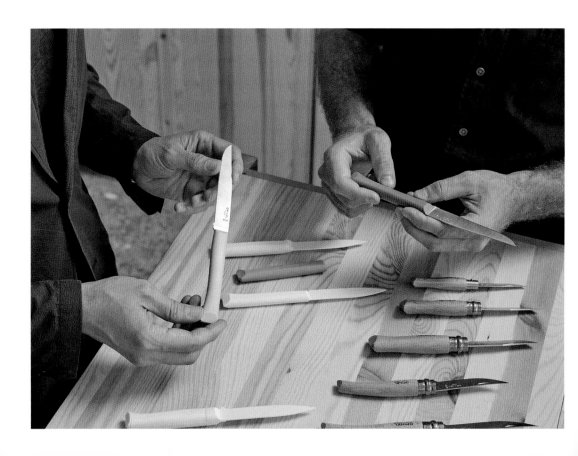

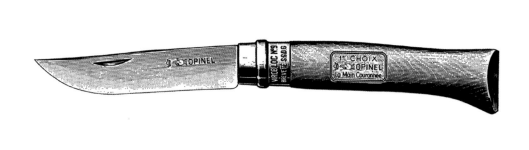

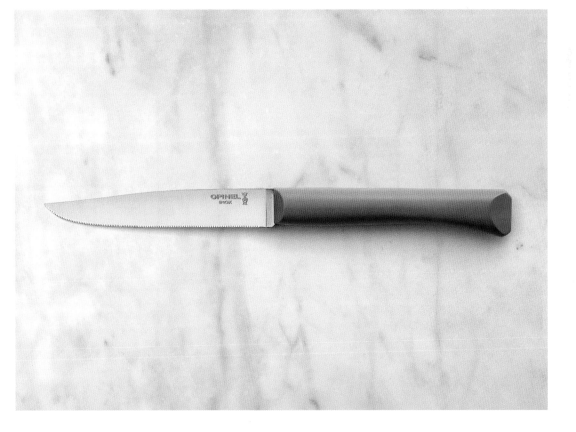

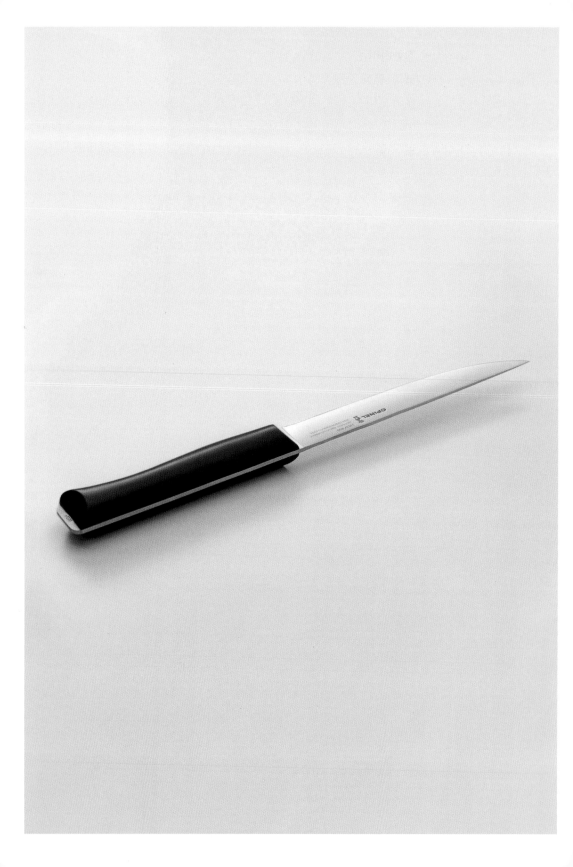

인템포라(INTEMPORA)

우리는 오피넬과의 작업을 진행하며 열, 물, 충격에 강한 폴리머(polymer)에 손잡이가 달린
다양한 요리용 칼을 디자인했다. 평생 품질 보증이 되는 이 칼들은 칼날이 손잡이 전체 길이와
비슷한 길이로 믿음직하게 붙어 있다. 손잡이는 선이 매끄럽고 형태가 둥글어 편안하게 잡을 수 있기
때문에 사용자의 피로를 덜어준다. 손잡이 앞쪽은 엄지손가락과 집게손가락이 위치를 쉽게 잡을 수
있도록 디자인되어 칼날을 잘 조절하면서 재료를 정확하게 자를 수 있다. 요리사들과 제휴해
개발한 《인템포라》 시리즈는 프랑스 알랭듀카스요리학교(Alain Ducasse Culinary School)와
폴보퀴즈요리학교(Ecole de Cuisine Gourmets of the Institut Paul Bocuse)에서 사용한다.

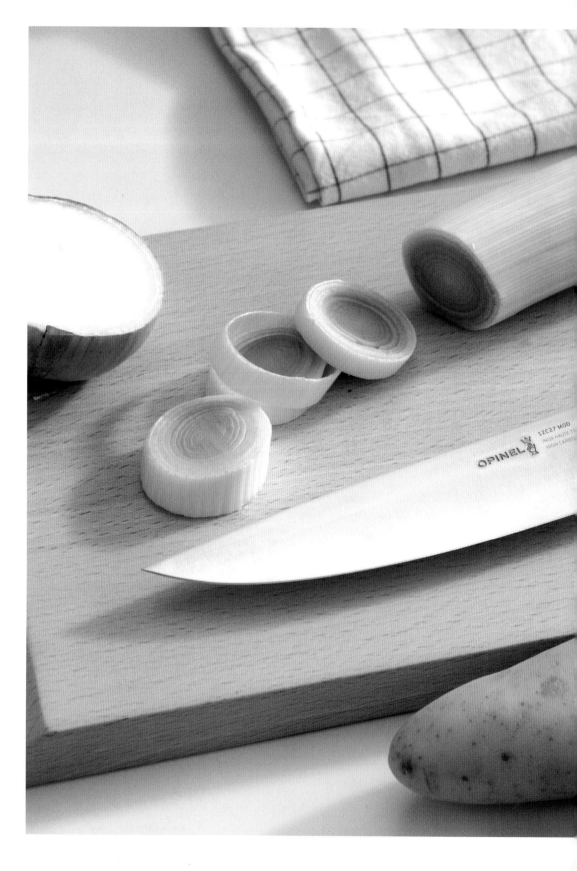

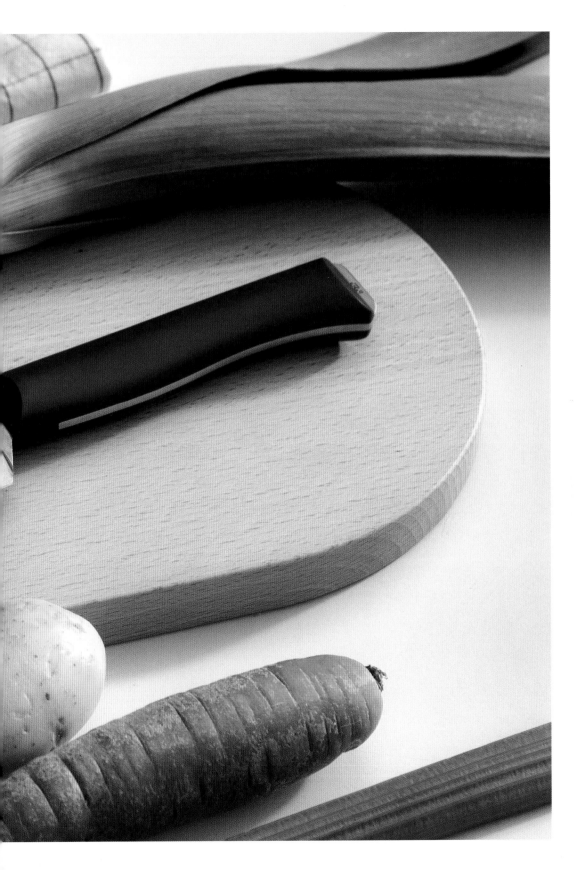

호라이즌(HORIZON)

프랑스 드롬(Drôme)주 안네롱(Anneyron)에 본사를 둔 라푸마 모빌리에르(Lafuma Mobilier)는
1954년부터 야외용 가구를 만들고 있다. 캔버스와 백팩 제조에서 유래한 금속 튜브 기술로
잘 알려진 이 회사는 인기 있는 벤치마크 기업이다. 라푸마 모빌리에르의 가구는 프랑스 전역의
야영지에서 볼 수 있다. 우리는 2016년부터 상무이사 아르노 뒤메스닐(Arnaud Du Mesnil)의
주도로 라푸마와 협력해 호텔, 레스토랑, 카페테라스에 맞는 야외용 가구 컬렉션을 디자인하고 있다.
이 컬렉션의 목표는 공공장소에 관련된 제약을 극복하고 견고함, 간결함, 가벼움, 편안함을 구현해
모든 가구에 공통되는 뚜렷한 정체성을 부여하는 것이다. 의자는 겹쳐 쌓을 수 있도록 실용적으로
디자인했으며 라운지 의자와 테이블은 접어서 간편하게 수납할 수 있다.

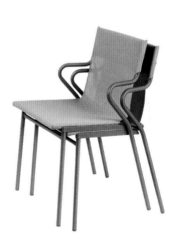

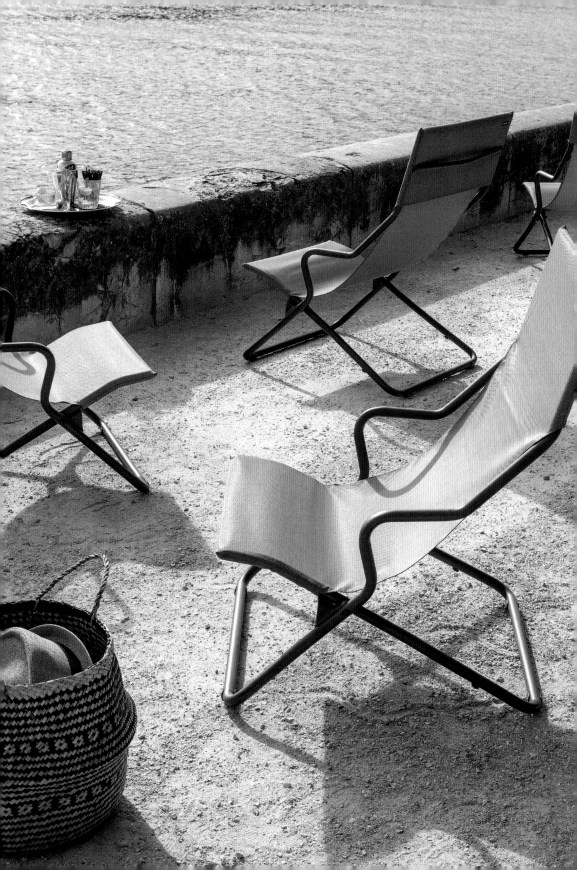

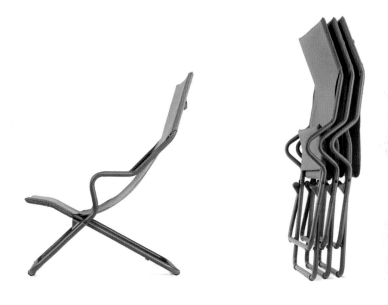

아미치(AMICI)

알레시에서는 다양한 식기류, 특히 스테인리스강으로 된 제품이 컬렉션 역사의 핵심을 이룬다.
‹카고› 도구상자를 디자인한 지 몇 년이 지나고 클립과도 작업하면서 우리는 식기류 분야를 좀 더
진지하게 바라보기 시작했다. 그리고 알레시에 커틀러리 시리즈에 대한 디자인 콘셉트를 제안했다.
이 «아미치» 커틀러리 시리즈의 부드러운 디자인은 사용할 때 기분 좋고 빛을 아름답게 반사해
식탁에 따뜻한 분위기를 만들어준다. 우리는 이런 고전적 주제의 현대적 재해석을 알레시에
강조했다. 그 이후부터는 개별 제품의 비율이 적절하고 각각의 숟가락 용량이 적당하며 사용자가
모든 커틀러리 제품을 입안에서 온전히 편안하게 느끼도록 세심한 의견 교환 과정이 이어졌다.

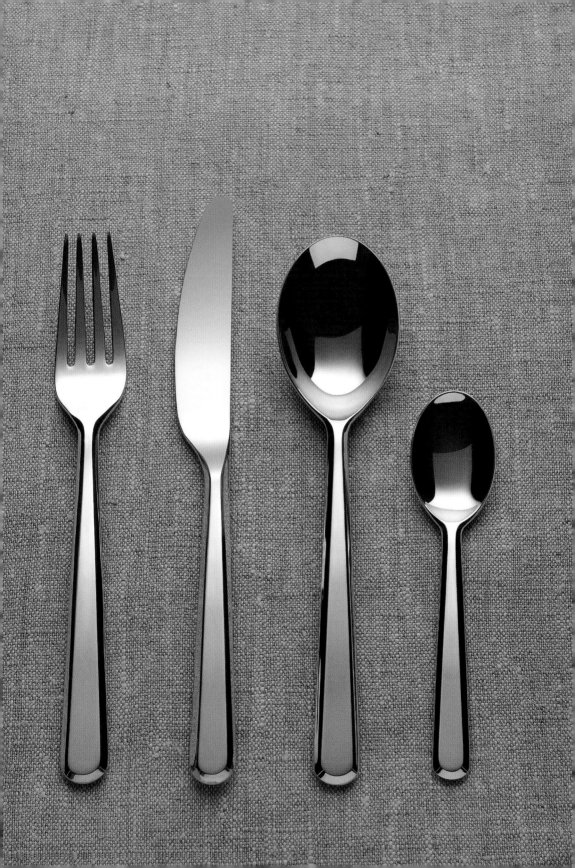

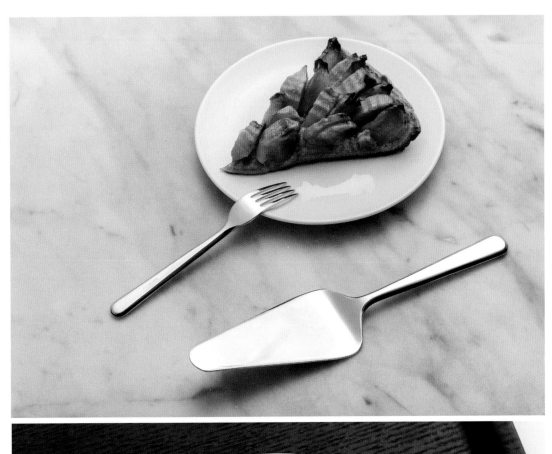
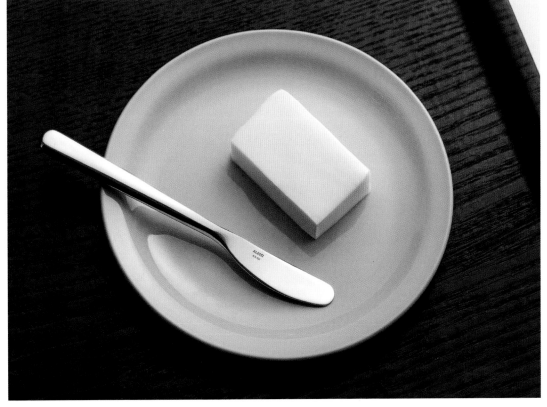

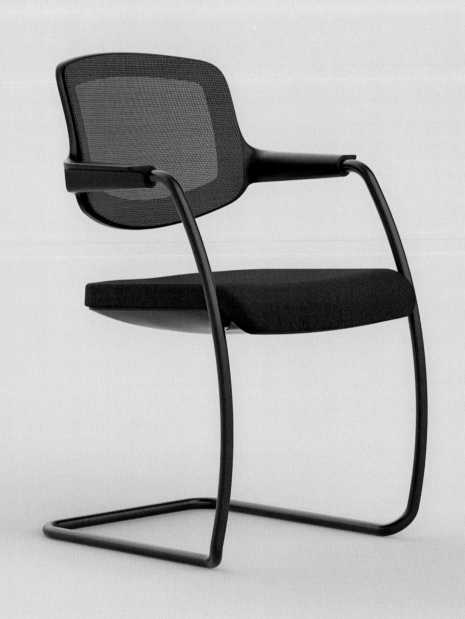

지로플렉스 161(GIROFLEX 161)

2018년 우리는 사무용 가구 브랜드 지로플렉스(Giroflex)의 아트 디렉터 일을 시작하면서 '지로플렉스 16(giroflex 16)'을 재디자인했다. '지로플렉스 16'은 1990년대 독일 도즈사-파르카스 (Dózsa-Farkas)스튜디오에서 디자인한 제품으로, 캔틸레버 베이스(cantilever base)가 있어 겹쳐 쌓을 수 있는 회의실 의자이다. 오래된 모델인 이 제품은 인체공학적 측면에서 좌석의 현재 표준을 충족하기 위해 재디자인이 필요했고 최신식 외관을 갖추게 되었다. 우리는 지로플렉스와 그 소유주 그룹인 플로크(Flokk)와 협력해 기존 베이스는 그대로 사용하고 충전재와 천 커버, 플라스틱, 그물망 등 몇 가지 다른 옵션을 추가했다.

 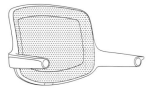

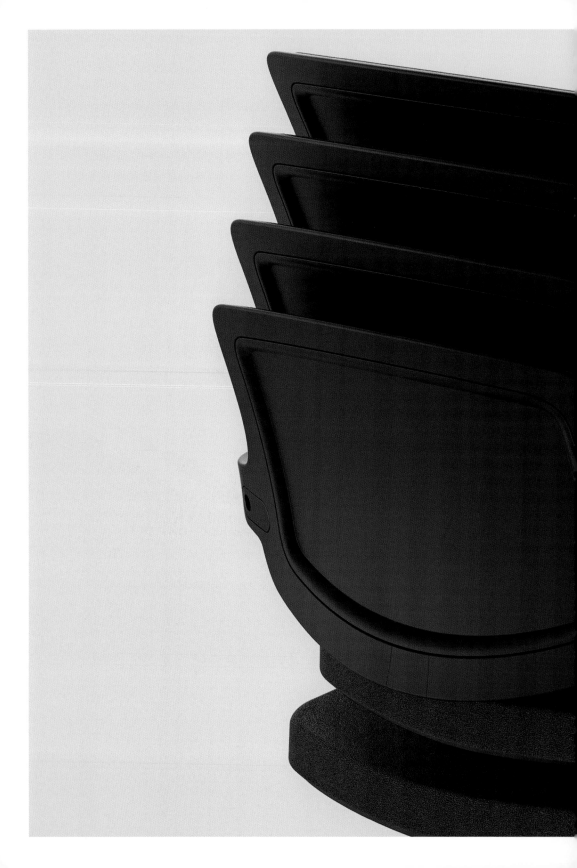

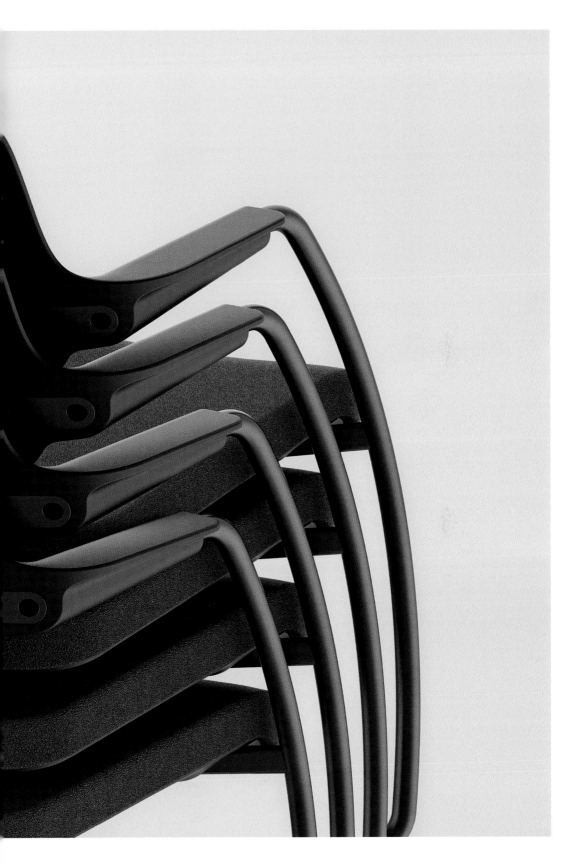

블록(BLOCK)

2018년에는 벨기에 제작사 크루소(Cruso)를 위한 ‹블록› 수납 시스템을 설계했다. 집짓기 블록과 쌓여 있던 판자에서 영감을 얻은 이 제품은 기본적으로 수직 강철 모듈과 목제 패널을 조합해 제작한다. 수직 모듈은 속이 비어 있어 작은 공간을 만들어주므로 추가로 수납공간으로 이용할 수 있으며 알루미늄 미닫이문은 사용이 편리하다. ‹블록› 시스템은 가정과 사무실에서 수납공간과 전시용 진열장으로 사용할 수 있다.

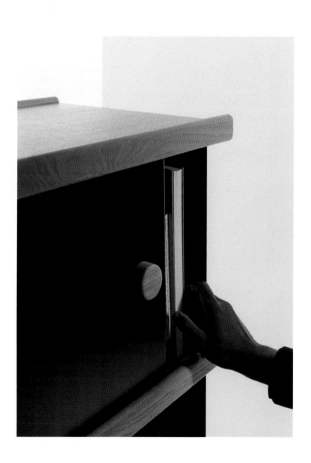

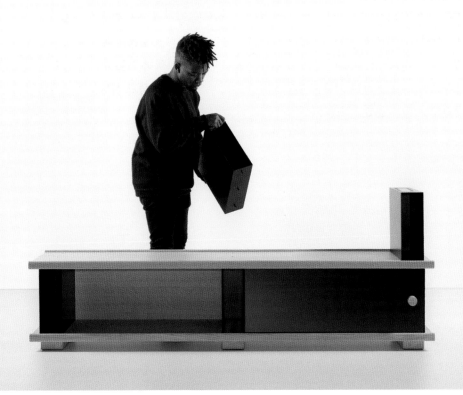

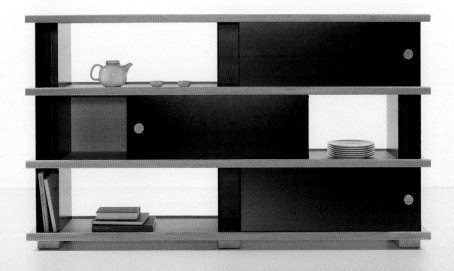

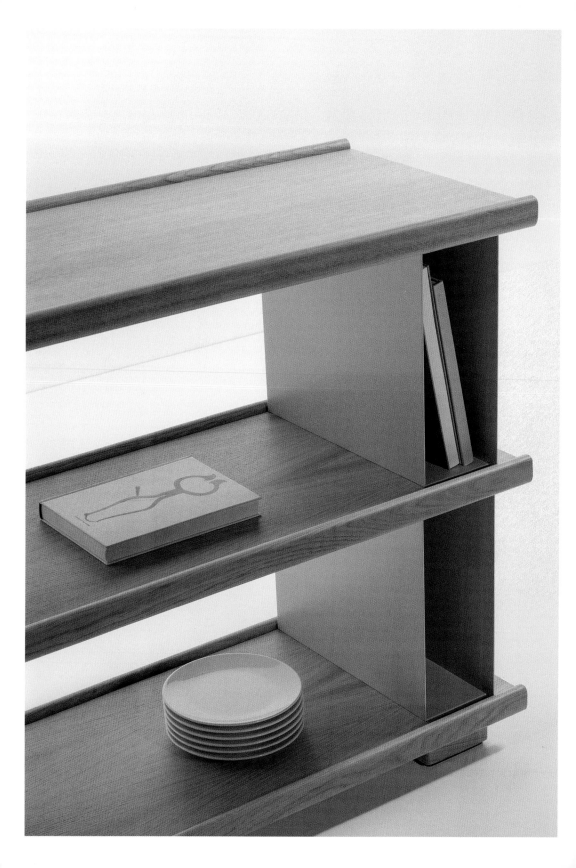

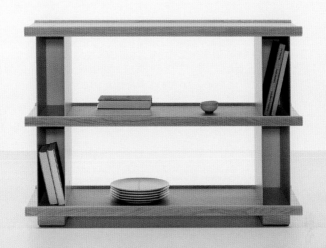

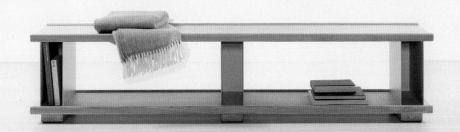

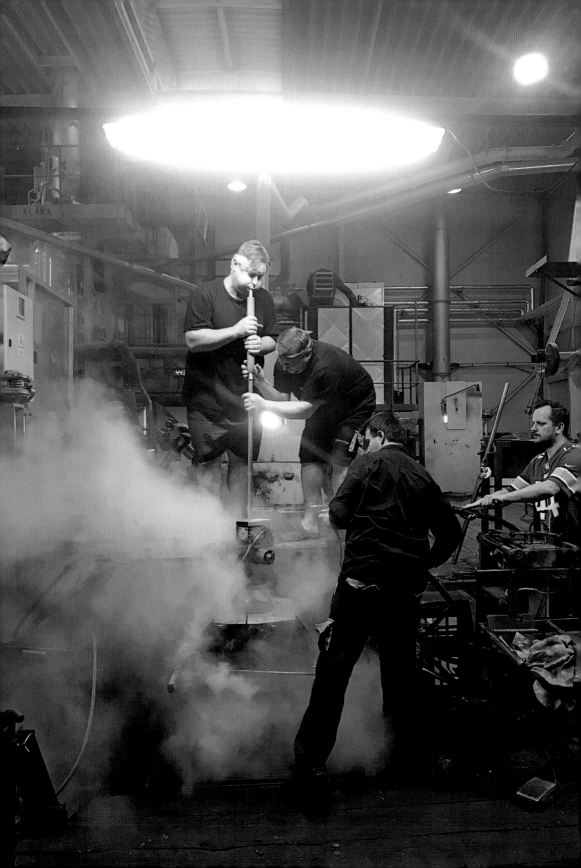

블림프(BLIMP)

우리 같은 산업 디자이너에게 공장은 방문할 때마다 항상 흥미진진한 요소를 얻을 수 있는 곳이다. 특히 유리 제품 생산 현장은 황홀할 때가 많다. 우리는 아트 디렉터 바츨라프 믈리나르(Václav Mlynář)와 야쿠브 폴라그(Jakub Pollág)의 초대로 체코 크리스털 제조업체 봄마(Bomma)를 방문한 뒤 그곳의 유리 공예 기술에 깊은 감명을 받았다. 그리고 지금 이 순간에도 유리 공예가의 숨결을 통해 부풀어오르는 듯한 통통한 형태의 조명 시리즈 «블림프»를 내놓았다.

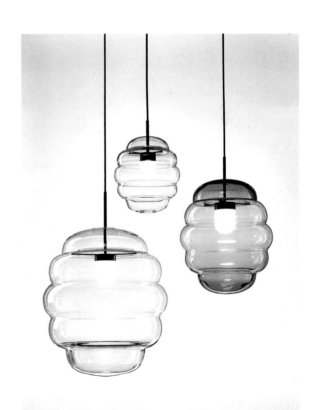

빅레이쇼(BIG ratio)

우리는 사물 인터넷의 잠재력을 알지만, 구체적으로 인터넷과 연결된 사물의 실제 기능에 실망하는 경우가 많았다. 그래서 2018년에 사용자 경험(User Experience, UX) 전문 디지털 디자인 스튜디오 레이쇼(ratio)와 협력해 '빅레이쇼'라는 회사를 만들었다. 우리 프로그램은 '옵티미스틱 커넥티드 오브젝트(Optimistic Connected Objects)'였다. 우리는 첫 번째 공동 프로젝트로 어린이가 좋아하는 물건을 찾을 수 있도록 돕는 장난스러운 시스템을 고안했다. 전자 부품이 들어 있는 직물 패치를 이용한 것으로, 기능적이고 재미있는 시스템이다.

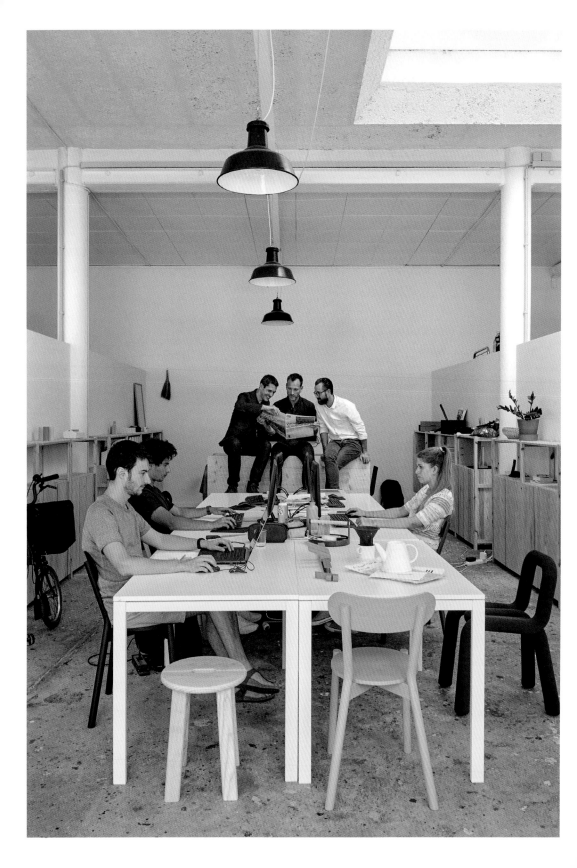

세 남자와 빅게임

"세 남자는 친구라는 이유로 2004년부터 함께 일하기 시작했다. 그리고 15년이 지난 지금 우리는 아직도 친구이다. 그것이 우리의 가장 큰 성과이다."

빅게임의 창업자 오귀스탱 스코트 드마르탱빌(Augustin Scott de Martinville), 그레구아르 장모노(Grégoire Jeanmonod), 엘릭 프티(Elric Petit)가 스튜디오에 대한 발표를 시작할 때마다 즐겨 하는 말이다. 이 말에서 그들의 유머러스함은 물론 디자인 사무소와 디자이너로 그들이 선택한 작업을 어떤 태도로 대하는지 엿볼 수 있다. 그러나 이 말이 가볍게 들린다고 해서 절대로 과소평가해서는 안 된다. 그들은 오늘날 국제적인 디자인 업계에서 일할 만한 놀라운 능력과 근면함을 겸비하고 있기 때문이다.

모든 것은 2005년 4월 13일 수요일에 시작되었다. 갓 대학을 졸업한 제품 디자인과 졸업생 세 명이 밀라노가구박람회의 '살로네 사텔리테' 전시 부스 A.23에 자리를 잡았다. 그들은 일주일 동안 열리는 디자인 축제 개막을 돕기 위해 그곳에 있었다. 밀라노가구박람회에서 젊은 인재들에게 할애된 이 특별한 섹션은 빅게임을 시작하는 발사대가 되었다. 그 전시에서 그들은 쉽게 조립해 벽에 걸 수 있는 합판 사냥 트로피 «애니멀스»를 선보였다. 워크숍 실습의 결과물로 시작되었던 트로피들은 세 사람의 첫 제품이 되었고 결국 프랑스의 새로운 액세서리 브랜드 무스타슈의 제품군에 포함되어 오늘날까지도 생산되고 있다.

이 트로피들은 미래의 스튜디오 이름에도 영감을 주었다. "처음에는 온라인에서 그 이름에 약간 문제가 있었다. 사람들이 계속 도박 웹사이트와 농구 장비 소매업자로 혼동했기 때문이다." 그레구아르는 웃으며 말했다. "수렵 잡지에서 연락이 오기도 했다. 하지만 장난처럼 사용한 이름이 결국 굳어졌다." 빅게임이라는 이름은 자신들의 야심을 유머러스하게 인정하는 의미이기도 했다.

실질적으로 빅게임은 추상적인 스튜디오 이름을 통해 하나의 목소리를 낼 수 있었다. 이번에는 예외였지만, 보통 세 사람은 인터뷰할 때 빅게임이라는 한 팀이 이야기한 어투로 써달라고 한다. "우리는 모든 것을 팀으로 한다. 누구도 특정 전문 분야만 담당하지 않는다. 한 명이 자리를 비워도 병목현상에 빠지지 않고 작업실을 운영할 수 있다." 오귀스탱의 설명이다. 그레구아르는 이렇게 말했다. "우리는 지금도 과정상의 모든 단계를 의논한다. 결정을 내릴 때는 만장일치로 동의해야 하는데 만약 그렇게 되지 않으면 그 과정에서 한 걸음 물러서서 다시 생각해본다. 끊임없이 의견을 주고받는다." 그리고 엘릭이 말을 이었다. "물론 나는 이제 다른 구성원이 어떻게 반응할지 다소 예측할 수 있다. 그러나 이따금 UFO가 나타나듯이 누군가 예상치 못한 생각이나 세부 디자인을 불쑥 내놓는다." ‹볼드› 의자가 이런 놀라운 사례였다. 그 의자는 빅게임이 디자인한 전형적이고 좀 더 차분한 제품들 사이에서 튀어 보인다. 이런 UFO가 나타나면 '그것은 마법이다.'

초창기에는 디자인 의뢰가 거의 없었고 드문드문 들어오는 상황이었다. 그래서 이 세 디자이너는 자신들의 콘셉트를 바탕으로 아이디어와 프로젝트를 개발했다. 《헤리티지 인 프로그레스》 이후 〈뉴 리치(NEW RICH)〉가 나왔고 결과적으로 혼합 재료 컬렉션이 형성되었다. 가령 값싼 플라스틱 빅(Bic) 볼펜에 금으로 만든 캡을 씌우는 식으로 말이다. "그건 정말 실패작이었다." 오귀스탱이 웃으며 말했다. "2006년 쾰른국제가구박람회(Cologne International Möbelmesse)에는 우리 부스가 없었지만, 여행 가방에 컬렉션을 담아 여러 제작사를 찾아다녔다." 이렇게 잠깐 방문 판매원처럼 활동한 뒤 빅게임은 2006년에 산업 포장에서 영감을 받은 가정용품 컬렉션 《팩 스위트 팩》과 함께 밀라노로 돌아왔다. 그리고 1년 뒤 그들은 기본 기하학을 바탕으로 기능적인 사물을 모은 《플러스 이즈 모어》를 개발한다. 2008년에는 일반적인 맥락에서 벗어난 제품 컬렉션 《레디메이드(READY MADE)》를 생각해냈다. 이 컬렉션에는 자동차 '피아트 판다'의 창문을 재현한 거울, 네온사인이 실내 벽 조명이 된 사례 등이 포함되었다.

〈볼드〉 의자는 그들에게 전환점이었다. 세 디자이너는 다소 부피가 큰 의자 아이디어가 "미국 건축가 마르셀 브로이어(Marcel Lajos Breuer) 같은 모더니스트들의 튜브를 사용한 가구에 대한 감탄에서 나왔다."고 회상했다. 그리고 다음과 같이 덧붙였다. "하지만 우리는 오직 튜브로만 구성하고 싶었기 때문에 좌석과 등받이를 대체할 방법을 찾고 있었다." 어떻게 하면 튜브에 앉아도 편안할 수 있을까? 결국 그들은 금속 튜브를 스티로폼과 직물로 감쌌다. 과감한 시도였고 성공적이었다. 〈볼드〉는 이제 주요 국제 디자인 컬렉션에 포함되어 있다.

2008년은 빅게임이 스튜디오를 연 지 겨우 4년째 되는 해였다. 짧은 경력이었지만, 벨기에 그랑오르뉘현대미술관에서 이 스튜디오의 작업에 대한 회고전이 열렸다. 그레구아르는 전시에 대해 이렇게 말했다. "우리는 작품 수가 적어 보일까 너무 걱정되어 공간을 상징적으로 채우기 위해 모든 제품을 색깔별로 바닥에 늘어놓았다." 그리고 전시 카탈로그의 상징적인 표지 이미지를 만들기 위해 이 디자이너들은 창작물 사이에 드러누웠다.

이 스튜디오는 처음부터 팀 내부뿐 아니라 외부와의 소통을 중요한 우선순위로 삼았다. 빅게임은 에칼 동문인 사진작가 마일로 켈러와 긴밀하게 일했고, 켈러는 자신들의 디자인 작품들 사이에 있는 그들 모습을 촬영했다. "한번은 그가 우리를 천장에 거꾸로 매달았다. 아주 볼 만했고 고통스러웠다." 천장에 매달린 노력은 결국 가치 있는 것으로 드러났다. 그 극적인 사진이 언론과 대중 그리고 고객의 관심을 끌었기 때문이다.

학교를 갓 졸업한 시기였기 때문에 고객의 작업 지침이나 제약에 구애받지 않았던 이 젊은 스튜디오는 에칼에서 배운 전략을 작업에 적용했다. "학교에서 끊임없이 '당신이 답하려는 질문이 무엇인가?'라는 질문을 받았다. 우리는 스스로 질문을 만들어내야 했다." 엘릭은 말한다. "운 좋게도 우리는 이제 콘셉트 설정 단계에서 시간을 소모하지 않는다. 지금 프랑스 주방용품 회사

테팔(Tefal)에서 정확한 의뢰를 받아 작업 중인데, 마치 우리를 위해 맞춤 제작한 것처럼 요구사항이 적혀 있다." 학교에서 하던 방식대로 사회에서도 계속 일하는 것이 올바른 방법임이 증명되었다.

빅게임은 에칼과 전 학장 피에르 켈러가 그들의 경력에 큰 영향을 주었다고 말한다. 에칼이라는 학교는 제품 디자인이 창의적인 문제 해결이라는 생각을 토대로 하고 있다는 사실을 언급하며 이 학교에서는 학생들에게 유기적으로 연결된 컬렉션을 구성하도록 독려했다고 덧붙였다. 그들은 훌륭한 발표와 전시회가 홍보용 보도자료와 이미지만큼 중요하다는 것을 배웠다.

공부를 마친 뒤 세 사람은 에칼의 학사와 석사 과정에서 10년 이상 학생을 가르쳤다. "피에르는 우리 경력이 얼마 되지 않았을 때부터 강의 기회를 주었고 이를 통해 실제로 우리 사업이 성장할 수 있도록 도왔다." 피에르 켈러는 젊은 디자이너의 재능을 믿고 에칼에서 처음으로 학생을 홍보했던 인물로 알려져 있다. 그는 학교 졸업생들에게 지속적으로 영향을 주는 경우가 많았다. 피에르의 좌우명은 '자기 자신을 너무 심각하게 생각하지 말고 모든 것을 진지하게 하라'이다. 이는 빅게임이 그들만의 뚜렷한 스타일을 만드는 계기가 되었고 그들은 이를 '낙관적(optimistic)' 스타일이라 부른다.

"낙관적이란 긍정적이고, 반드시 유머러스하지는 않지만 현실적이라는 의미이다." 빅게임은 설명한다. 그들의 스튜디오는 작업에 강력한 그래픽 요소를 더하고 디자인을 깔끔하고 단순하게 해 명성을 얻었다. 현실에 충실하면서 유용한 일상 물건들을 너무 평범하지 않도록 만든다. 그 물건들은 독특하지만 친숙하며 실용적이되 단조롭지 않다. 빅게임의 디자인은 연속적이고 산업적인 생산이라는 실용적 논리에 확고히 뿌리를 내리고 있지만, 결코 개성을 잃지 않는다. 놀랄 만한 세부 디자인과 밝은 색상으로 각 사물의 독특한 정체성을 만든다. 그 물건들은 부드럽고 절제되어 매력적이다. 이러한 설명은 오귀스탱, 그레구아르, 엘릭과도 놀랄 만큼 잘 들어맞는다. 세 사람은 말하는 방법에서부터 디자인 현장에서 움직이는 방식에 이르기까지 여러 면에서 부드럽고 절제된 매력을 지니고 있다. 비록 모든 프로젝트는 기본적으로 대화가 끊이지 않지만, 세 디자이너는 수다스럽지 않다. 그들은 작품이 저절로 드러나는 것을 더 좋아한다. 빅게임은 문제 해결사이자 모더니스트이다. 그들은 훌륭한 디자이너라면 재료와 생산 기술에 대한 지식을 디자인 역사에 대한 이해와 잘 버무려야 하고, 그래야 그 결과를 형태와 세부에 대한 감각과 결합할 수 있다고 믿는다. 이런 것이 좋은 제품을 만드는 근본 요소이다. 빅게임은 오늘날 제품 디자인의 실용주의가 '좋은 디자인(good design)'을 더 많은 대중에게 가장 잘 전달하는 수단이라고 생각한다.

빅게임은 국제적이다. 오귀스탱은 프랑스인, 그레구아르는 스위스인, 엘릭은 벨기에인이다. 그들은 프랑스어, 영어, 중국어를 한다. 로잔이 빅게임 네트워크의 중립적인 중심이 될 때까지 처음 5년 동안은 브뤼셀과 로잔의 업무를 연계하기 위해 주로 스카이프로 소통했다. 처음부터 그들은 새로운 해외 고객에게 첫발을 내딛기 위해 종종 그들의 거점 밖 사람들과 함께 일했다. 일본과 연락이 용이하도록 명함의 회사 이름을 일본에서 외래어를 표기할 때 사용하는 가타카나(カタカナ)로

인쇄할 정도였다. 그들은 새로운 아이디어가 있으면 먼저 세 사람이 서로를 설득해야 한다. 이 과정을 거치며 제조회사에 프로젝트를 제안하고 다른 문화권에서도 우아하게 일할 준비가 된다는 것을 깨달았다. 공통의 토대는 세 경영자와 고객이 함께 성취하려는 목표이다. "우리가 나아가 일을 성취하고 싶다면, 완고함이 들어설 여지가 없다." 작업 방식 면에서 그들은 카멜레온과 비슷하다. 각각의 상황에 매우 전문적인 방식으로 적용한다. 그들이 가장 즐겨 입는 옷 색깔이 지성, 단결, 자신감, 신뢰와 관련된 네이비 블루라고 하니 놀라운 일도 아니다.

빅게임은 매우 다양한 분야의 회사와 교류하면서 프로젝트끼리 서로 좋은 영향을 주는 것이 자연스럽다고 생각한다. 어린이 가구 한 점에서 얻은 교훈을 사무용 의자에 적용하고 식기류 생산에서 나온 어떤 것을 항공산업용 프로젝트에 사용하며 그 아이디어를 가정용 커틀러리에도 적용한다. 사적인 경험을 공공의 맥락과 연결해 보편적인 해결책을 만들어낸다. 2014년 알레시에서 나온 휴대용 도구상자 〈카고〉는 작업실을 사무실로 옮겼고 2014년 헤이에서 나온 코트 걸이 〈빔〉은 자유롭게 활용할 수 있는 걸이를 갖춰 어떤 유형의 집과 방에도 잘 어울린다. 2011년부터 가리모쿠에서 판매하는 가구 컬렉션 《캐스터》는 식당, 스튜디오 또는 가정에서 활용된다. 다른 물건들은 특정 제품 유형에 대한 새로운 관점을 제공한다. 2011년 프랙시스에서 나온 메모리스틱 〈펜〉은 육각 연필 모양을 하고 있다. 놀랄 만큼 커서 일반 소형 USB 스틱보다 분실 가능성이 작다. 같은 해에 프랙시스에서 나온 〈뱅크(BANK)〉라는 돼지 저금통은 탄성고무 재질 덕분에 동전과 지폐를 쉽게 넣을 수 있다. 2016년 마지스에서 나온 〈리틀 빅〉 의자는 2세에서 6세 사이 어린이의 성장에 맞춰 높이가 조절된다. 커피 도구, 주전자와 냄비를 다룬 《2016/ 아리타》 컬렉션을 위해 빅게임은 독창적인 투과성 도자기 소재를 활용해 커피 필터를 만들었다.

디자인 역사에서 참고할 만한 사례는 항상 존재한다. "참고 사례가 중요하다. 우리는 그것들을 받아들이고 다시 디자인하고 때때로 새로운 용도에 적용시킨다. 우리는 참고 사례를 아주 장난스럽게 다룬다. 때로는 하나의 사물을 두고 여러 사례를 참조한다." 2017년 헤이의 커틀러리 컬렉션 《에브리데이 앤드 선데이》는 1952년 핀란드 디자이너 카이 프랑크(Kaj Franck)의 스칸디아 (Scandia) 시리즈가 떠오른다. 어쩌면 1990년대 이케아의 식기 컬렉션 '이케12(Ike12)', 2010년 스페인 가구 디자이너 토마스 알론소(Tomas Alonso)의 '스탬프 시트 메탈 커틀러리(Stamp sheet metal cutlery)' 혹은 20세기 초 오스트리아 건축가 요제프 호프만(Josef Hoffmann)의 작품을 떠올릴 수도 있다. "정말 그렇다. 독일 디자이너 볼프 카르나겔(Wolf Karnagel)이 1980년대에 루프트한자항공(Deutsche Lufthansa AG)을 위해 디자인한 납작한 식기류에서 가장 큰 영향을 받았다. 그는 항공사 식품 서비스용품 분야의 스타였다."라고 오귀스탱은 말한다.

빅게임은 《에브리데이 앤드 선데이》를 출시한 것과 거의 동시에 그들의 가장 큰 프로젝트를 시작했다. 2015년에는 홍콩의 신디 램과 제휴해 항공산업에 발을 들여놓는다. 그들은 항공 서비스용품 생산업체 클립의 파트너와 아트 디렉터가 된다. "클립을 통해 우리는 아직 디자인이

포화 상태에 이르지 않은 영역에 진입했다." 오귀스탱의 설명이다. "모든 항공사에는 맞춤 서비스, 음식, 무료 제공 제품들이 필요하다. 각각 구성과 취급 절차가 다르다. 새 비행기 모델이 있으면 기내식용 카트에서 조리실까지 그리고 이어서 필요한 작은 물건들까지 모두 다시 생각해야 한다."

재사용 식기와 일회용 식기, 편의용품과 텍스타일 디자인에서 무게와 크기는 명백한 제약 조건이다. "하지만 항공업계에서 세부 조건은 훨씬 더 나아지고 있다. 우리는 스위스국제항공이 제공하는 그뤼에르 치즈 조각의 크기와 모양을 고려해야 하는데, 이것은 에어프랑스(Air France)가 제공하는 카망베르 치즈의 쐐기 모양과는 매우 다르다. 우습게 들릴지 모르지만 모든 항공사는 독특한 문화를 대변한다." 지금까지 빅게임과 클립은 홍콩항공, 아랍에미리트의 플라이두바이(FlyDubai), 미국의 제트블루(Jetblue), 스위스국제항공의 물품을 재구성했다. 다음 프로젝트에서 이 스튜디오는 새로운 파트너인 '레이쇼'와 함께 스마트홈 기기 분야를 다룰 것이다.

이 책『빅게임: 매일의 사물들(BIG-GAME: EVERYDAY OBJECTS)』은 학교를 막 졸업한 디자이너가 디자인 사업을 시작할 때 무엇이 필요한지 보여준다. 사업을 계속하기 위해 필요한 활동력과 끈질긴 준비 작업이 어떻게 초기에 지속해서 동기 부여를 하는지 그 방법을 살펴볼 수 있다. 그리고 이 스튜디오가 그런 과정에서 마주치는 전략적 선택, 운 좋은 사건들, 불상사를 공유한다. 스튜디오 창립 15년이 지난 지금 빅게임은 이 업계에서 큰 비중을 차지하고 있다.

아니나 코이부

아니나 코이부(Anniina Koivu)는 출판, 제품 개발, 전시 기획 경험을 바탕으로 디자인 전략과 해결책을 개발한다. 아니나의 일은 편집과 연구 프로젝트에서 새로운 콘셉트와 제품의 아트 디렉션에 이르기까지 다양하다. 고객으로는 덴마크 섬유회사 크바드라트(Kvadrat), 스페인 신발 브랜드 캠퍼(Camper), 가구회사 비트라(Vitra), 핀란드 라이프스타일 브랜드 이딸라(Iittala), 일본의 2016/아리타(2016/ Arita), 핀란드 예술가 마을 피스카스디자인빌리지(Fiskars Design Village), 포고 아일랜드의 쇼패스트재단(Shorefast Foundation) 등이 있다. 현재 에칼의 석사 과정 주임 교수직을 맡고 있다.

놀이터

스위스 로잔에 있는 디자인 스튜디오 '빅게임'의 창립 15주년을 기념하며 현대디자인미술관 (Museum of Design and Contemporary Applied Arts, 이하 mudac)은 2004년 컬렉션 《헤리티지 인 프로그레스》를 시작으로 빅게임을 지탱해 온 유목민적인 사상을 선보였다. 조화와 존중은 이 그룹을 지배하는 특성으로 빅게임의 세 구성원은 디자인을 집단 창의성의 실험으로 본다.

이 스튜디오는 매우 다문화적이다. 오귀스탱 스코트 드마르탱빌은 프랑스, 그레구아르 장모노는 스위스, 엘릭 프티는 벨기에 출신의 디자이너이다. 이들은 서로 배려하는 견고한 팀을 구성해 오늘날 변화하는 사회와 환경적 관심사에 부합하는 사물을 고안하는 데 유익한 작업 분위기를 만들었다. 세 사람의 개인적, 집단적 경험과 기술은 그들이 다루는 사물을 철저히 시험하고 미학과 기능 면에서 최고의 품질을 보장한다.

빅게임은 스위스 디자인계의 강하고 창의적인 선수이다. 까다로운 기준을 실용주의와 결합하는 것으로 파리의 갤러리 크레오가 판매한 한정판 제품에서 스웨덴의 이케아 같은 대형 매장의 제품까지 높은 수준의 품질과 우아함을 달성해 전 세계 많은 기업을 매료한다. 이러한 성공 요소 가운데 하나는 접근이 쉽고 인체공학적이며 깔끔한 스타일의 일상용품에 대한 열정이다. 우리 사회는 온갖 소비재로 넘쳐나기 때문에 이 분야에서 경쟁하기로 한 그들의 결정은 위험천만한 모험이었다.

빅게임은 기존 사물의 유형을 다시 디자인해 정의하고 재료 선택과 물체의 내구성으로 가치를 추가하며 해당 분야에서 뛰어난 결과물을 만들어내 그들에게 주어진 과제를 해결해왔다. 이를 통해 사람들은 그저 당연하게 여기던 사물에 갑자기 주목하게 된다. 그 물건들의 기능성은 각각이 지닌 매력과 철저한 디자인을 통해 강화된다. 또한 정밀한 구상과 쉬운 조립을 거친 제품들은 대체로 가격이 저렴하다. 빅게임은 세대에 맞는 취향뿐 아니라 감정적인 성향도 고려한다. 간단히 말해, 이 삼인조는 디자인이 사용자와 상호작용이 잘 이루어지도록 만든다. 빅게임은 우리가 사물을 사용하는 방법에 과장된 변화를 주려 하지 않고 우리의 기본적인 필요와 사용하는 물건의 용도를 신중하게 고려한다.

mudac이 전시를 위해 빅게임을 초대했을 때, 그들은 바닥에 깔린 거친 패널에 제품들을 조화롭게 배치해 전시회에 밀도 있고 즉각적인 시각 효과를 부여하기로 정한다. 그리고 이 디자이너들은 그들의 작업을 삭막한 쇼룸처럼 전시하지 않았다. 각 제품의 디자인이 어떻게 발전해갔는지 관람객이 창작 과정에 몰입할 수 있도록 했다. 미술관 벽은 스케치북, 재료 실험실, 한 제품이 폭발하는 장면 등으로 변형되었다. 이 접근법은 매우 개방적이어서 각 물체를 구상하고 용도를 부여한 맥락을 전달하며 디자이너의 결정 이면에 있는 이유를 관람객에게 알려준다. 이는 여러 해 동안 에칼에서 산업 디자인을 가르쳐온 세 사람의 강의 경력에서도 뚜렷이 드러난다.

빅게임은 과시적인 형태적 특징을 의도적으로 피하면서 명료하고 일관된 담론을 개발했다. 기술, 과정, 재료 그리고 작업의 스토리텔링 콘텐츠를 결합한 방식에서 기인하는 '내러티브 디자인(narrative design)'이다.

이 전시 프로젝트에 혼신을 기울여 참여하고 친절하게 시간을 내주며 정중했던 오귀스탱, 그레구아르, 엘릭에게 감사를 전한다.

주자네 힐페르트 스투버

주자네 힐페르트 스투버(Susanne Hilpert Stuber)는 mudac의 큐레이터이다. mudac은 2000년 설립되었으며 독특한 안목으로 스위스 국내외의 참신한 디자인에 주목하는 것으로 유명하다.

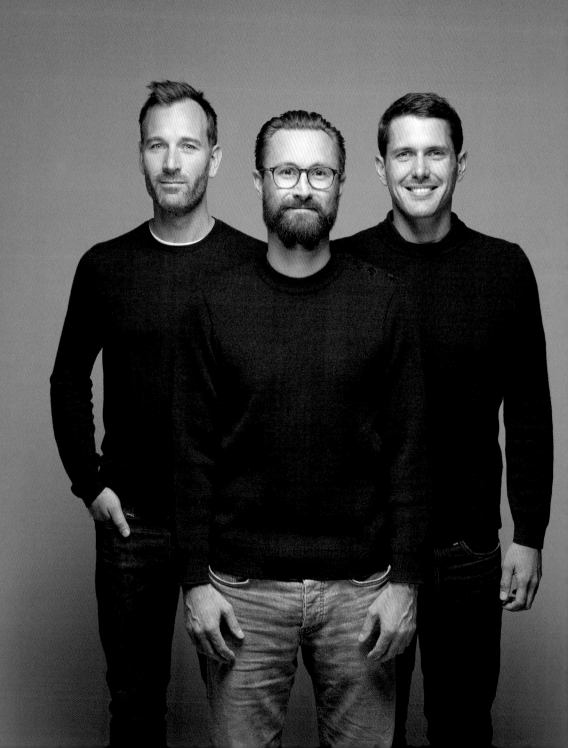

빅게임

엘릭 프티, 그레구아르 장모노, 오귀스탱 스코트 드마르탱빌(사진 왼쪽부터)은 로잔예술대학교에서 산업 디자인을 공부하다가 만났다. 단순하고 기능적이며 낙천적인 사물을 좋아한다는 공통점으로 2004년 빅게임 스튜디오를 공동 설립했고 현재 산업 디자인 실무를 하며 대학에서 학생을 가르친다.

엘릭 프티는 벨기에인으로 1978년생이다. 알제리와 벨기에에서 성장했다. 브뤼셀의 라 캄브레 (La Cambre)에서 산업 디자인을 공부하고 2003년 졸업했다. 2010년부터 2014년까지 에칼 교수로 산업 디자인 학사 과정을 지도했다.

그레구아르 장모노는 스위스인으로 1978년생이다. 스위스 보주에서 성장했다. 에칼에서 산업 디자인을 공부하고 2003년 졸업했으며 2009년부터 에칼에서 학생을 가르치고 있다.

오귀스탱 스코트 드마르탱빌은 프랑스와 스위스 국적을 가지고 있으며 1980년에 태어나 베이징, 홍콩, 파리에서 성장했다. 에칼에서 산업 디자인을 전공하고 2003년과 2005년에 학위를 받았다. 에칼 교수로 있으면서 학생들에게 해외 유명 고급 브랜드와 협업을 경험하게 하는 '마스 룩스 (MAS-Luxe)' 학과를 개설해 2008년부터 2012년까지 학과장을 역임했고 2012년부터 2014년까지 제품 디자인 석사 과정을 지도했다.

빅게임의 디자인은 스위스 취리히 디자인박물관(Museum für Gestaltung), 미국 뉴욕 현대미술관 (MoMA), 프랑스 파리 퐁피두센터(Centre Georges Pompidou), 벨기에 그랑오르뉘현대미술관, 스위스 로잔 현대디자인미술관에 소장되어 있다.

스위스디자인상(Swiss Design Award), iF디자인상(iF Design Award), 레드닷상(Red Dot Design Award), 월페이퍼*디자인상(Wallpaper* Design Award), 굿디자인상(Good Design Award), 휘블로디자인상(Hublot Design Prize), 스위스디자인상 공로상(Merit Award from Design Preis Schweiz) 등 다수의 상을 받았다.

도와준 이들(THANKS)

René Adda, Alberto Alessi, Xavier Alexandre, Cristina Amorim, Iris Andreadis, Keiji Ashizawa, Selim Atakurt, Øystein Austad, Denise Arbenz, Stéphane Arriubergé, Gloria Barcellini, Suyel Bae, Marion Beernaerts, Frédéric Bernardaud, Jean-Claude Biver, Camille Blin, Harry Bloch, Sandro Bolzoni, Jörg Boner, Michel Bonvin, Aleksander Borgenhov, Ronan Bouroullec, Matthias Breschan, Thierry Brunfaut, Arnaud Brunel, Joschua Brunn, Thilo Brunner, Guillaume Burri, Andrea Caputo, Maddalena Cecchini, Benoît Chastenet de Gery, Julien Chavaillaz, Michael Cheung, René Ciocca, Steve Cloran, Sébastien Cluzel, Daniel Cocchi, Flavia Cocchi, Philippe Cuendet, Florian Dach, Julia Daka, Lionel Dalmazzini, Joachim de Callataÿ, Raphaël de Kalbermatten, Laurent Delaloye, Jean-Francois de Saussure, Jules Desarzens, Hugo de Thiersant, Françoise Detroyat, Arthur Didier, Pascal Diserens, Lou Ducoulombier, Arnaud du Mesnil, Benoît Duplat, Hakim El Kadiri, Tomas Erel, Meret Ernst, Pierre Favresse, Simon Farine, Mélanie Feyeux, Benjamin Fischer, Micael Filipe, Patrick Fonjallaz, Françoise Foulon, Alain Frey, Justine Garnier, Benjamin Gehrig, David Genolet, Alexis Georgacopoulos, Ludovica Gianoni, David Glaettli, Matteo Gonet, Gabriela Greco, Marva Griffin, Christian Grosen, Julien Gross, Ricardo Guadalupe, Christophe Guberan, Joseph Guerra, Stéphane Halmaï-Voisard, Chantal Hamaide, Isabelle Hamburger, Mette and Rolf Hay, Nicolas Henchoz, Valeria Hiltenbrand, Susanne Hilpert Stuber, Lilli Hollein, Florian Huber, Carole Hübscher, Michel Hueter, Hélène Huret, Massimiliano Iorio, Dominique Jeanmonod, Jacqueline Jeanmonod, Chris Kabel, Christian Kaegi, Barbara Kamler-Wild, Hiroshi Kato, Milo Keller, Pierre Keller, Sarah Klatt Walsh, Anniina Koivu, Clémence Krzentowski, Didier Krzentowski, Laurence Kubski, Tsuyoshi Kubota, Wataru Kumano, Irene Künzli, Cindy Lam, Laura Lebeau, Aurore Lechien, Yun Li, Ivan Liechti, Lorenzo Limatola, Christian Lodgaard, Patricia Lunghi, Renate Menzi, Václav Mlynář, Matthieu Minguet, Alice Morgaine, Cristina Morozzi, Marc Morro, Anne Charlotte Moreel, Patrick Moser, Flora Mottini, Jackie Moulin, Helen Muggli, Lars Müller, Minoru Nakahara, Fabio Naselli, Dimitri Nassisi, Baptiste Neltner, Jonathan Olivares, Marianne Otterdahl Møller, Sigmund Øvereng, Michel Penneman, Thibault Penven, Nicolas Petit, Eugenio Perazza, Enrico Perin, Jean-Noël Pernet, Ferdinand Pezin, Aglaé Poisson, Jakub Pollág, Claire Pondard, Denis Porret, Pascal Pozzo di Borgo, Chantal Prod'hom, Arthur Raby, Elie Reboul, Julien Renault, Patrick Reymond, Yann Ringgenberg, Corrado Roani, Nicolas Rochat, Marianne Roland, Philippe Roussard, Adrien Rovero, Marie Sallois Dembreville, Marielle Savoyat, Christophe Schneider, Susanne Schneider, Laurent Scott de Martinville, Félicien Scott de Martinville, Hiroshi Seki, Jeanne Siffert, Brynjar Sigurdarson, Romain Sillon, Luc Simon, Lionel Slusny, Serge Soulhiard, Jérôme Spriet, Winston Spriet, Olivier Stévenart, Adam Štěch, Wiebke Steffen-Tiffert, Oli Stratford, David Streiff Corti, Nao Takegata, Charlotte Talbot, Anne Thiollier, Céline Tissot, Frank Torres, Régis Tosetti, Yohan Trompette, Anne-Claude Truchement, Paul Tubiana, Lucas Uhlmann, Arjan van Well, Antoine Vauthey, Gérard Vignello, Nick Vinson, Cécile Vittecoq, Sandrine Wellens, Veerle Wenes, Cédric Widmer, Adrian Woo, William Wyssmüller, Kouzou Yamamoto, Teruhiro Yanagihara, Naoko Yano, Koji Yokoi, Miyoung Yu, Maroun Zahar, Renato Zülli

ALESSI

Cruso

giroflex

Karimoku New Standard

Lafuma
MOBILIER

Moustache

NESPRESSO.

PRAXIS

RADO
SWITZERLAND

tectona